美術家傳記叢書 Ⅲ｜歷史・榮光・名作系列

金潤作

〈觀音落日Ⅱ〉

蕭瓊瑞 著

❈臺南市政府文化局　臺南市美術館籌備處｜策劃

🅐藝術家出版社｜執行編輯

榮耀・光彩・名家之作

當美術如光芒般照亮人們的道途，便成為我們生活中不可或缺的
存在。在悠久漫長的歷史當中，唯有美術經過千百年的淬鍊之
後，仍然綻放熠熠光輝。雖然沒有文學的述說力量，卻遠比文字
震撼我們的感官視覺；不似音樂帶來音符的律動迴響，卻更加深
觸內心的情感波動；即使不能舞蹈跳躍，卻將最美麗的瞬間凝結
成永恆。一幅畫、一座雕塑，每一件的美術品漸漸浸染我們的身
心靈魂，成為人生風景中最美好深刻的畫面。

臺南擁有淵久的歷史文化，人文藝術氣息濃厚，名家輩出，留下
許許多多耀眼的美術作品。美術家不僅留下他們的足跡與豐富作
品，其創作精神也成為臺南藝術文化的瑰寶：林覺的狂放南方氣
質、陳澄波真摯動人的質樸情感、顏水龍對於土地的熱愛關懷
等，無論揮灑筆墨色彩於畫布上，或者型塑雕刻於各式素材上，
皆能展現臺南特有的人文風情：熱情。

正因為熱情，所以從這些美術瑰寶中，我們看見了藝術家的人生
故事。

為認識大臺南地區的前輩藝術家，深入了解臺南地方美術史的發
展歷程，並體會臺南地方之美，《歷史・榮光・名作》美術家傳
記叢書系列承繼前二輯的精神，以學術為基礎，大眾化為訴求，

邀請國內知名藝術史家以深入淺出的文章，介紹本市知名美術家的人生歷程與作品特色，使美術名作的不朽榮光持續照耀臺南豐饒的人文土地。本輯以二十世紀現當代畫家為重心，介紹水彩畫家馬電飛、油畫家金潤作、油畫家劉生容、野獸派畫家張炳堂、文人畫家王家誠、抽象畫家李錦繡共六位美術家，並從他們的作品中看到臺灣現當代的社會縮影，而美術又如何在現代持續使人生燦爛綻放。

縣市合併以來，文化局致力推動臺南美術創作的發展，除了籌備建置臺南市美術館，增進本市美術作品的硬體展示空間之外，更積極於軟性藝文環境的推廣，建構臺南美術史的脈絡軌跡。透過《歷史・榮光・名作》美術家傳記叢書系列對於臺南美術名家的整合推介，期望市民可以看見臺南美術史的重要性，進而對美術產生親近親愛之情，傳承前人熱情的創作精神，持續綻放臺南美術的榮光。

臺南市政府文化局長　葉澤山

3

目　錄

歷史・榮光・名作系列 III

十和田湖　1958年

月 II　約1960年

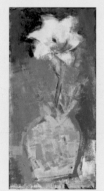

百合花 I　約1960年

紅菊　約1960年

紗帽山 I　1948年

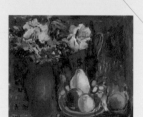

有柚子的靜物　1954年

1941-50　　　**1951-60**　　　**1961-70**

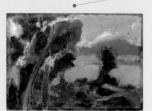

遙望觀音山　1954年

桌上靜物　1956年

沼澤之月　約1959年

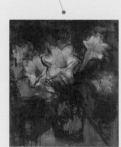

百合花 II　約1960年

扶桑花 II　約1970年

有柿子的靜物I 約1970年

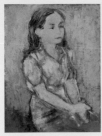
金夫人像I 約1972年

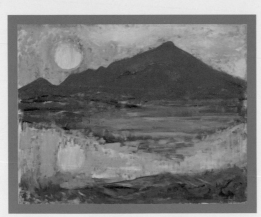
觀音落日 II 1974年

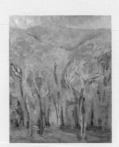
林道 1977年

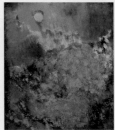
月光 1982年

1971-80　　　　　1981-90　　　　　1991-2000

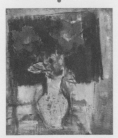
扶桑花 IV 約1970年

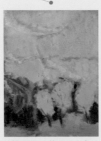
藍天 I 約1970年

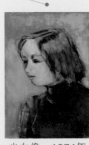
少女像 1974年

紅玫瑰 IX 約1980年

絕筆 1983年

1.
金潤作名作
〈觀音落日II〉

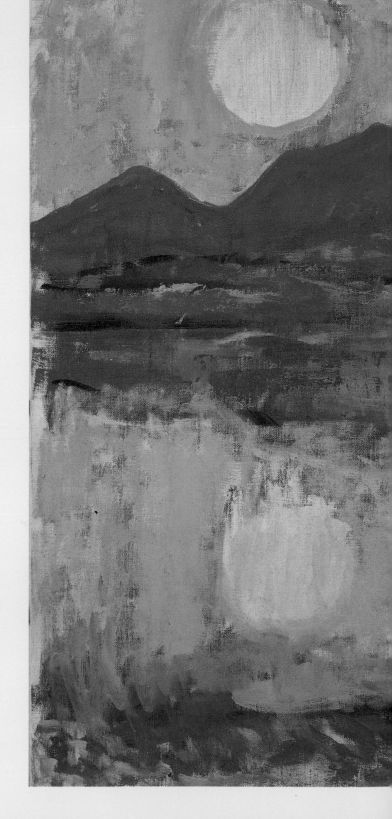

金潤作
觀音落日II

1974　油彩、畫布
73×91cm
臺南市美術館藏

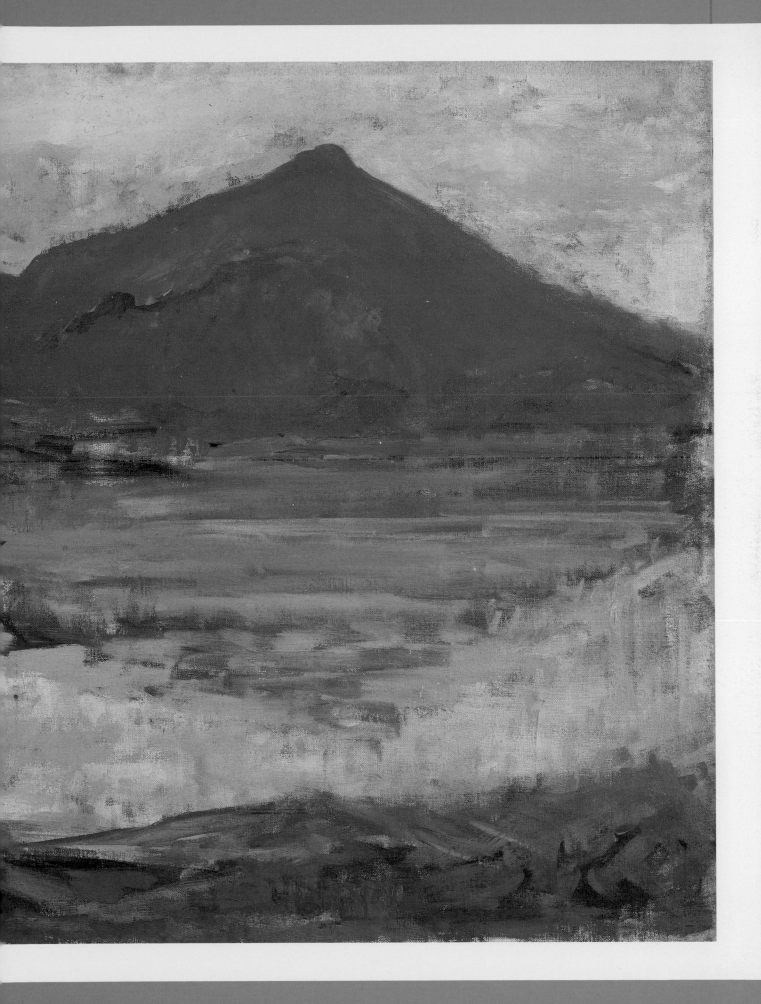

色彩深沉、涵詠，餘韻不絕

對陽光的描寫，是印象派以來西方畫家至感興趣的主題，名作輩出。然而對太陽本身的描繪，即使在西方畫壇也頗為少見。金潤作有許多對太陽本身描繪的作品，早在一九六〇年代，就有題名〈日〉的作品。在這件作品中，畫家以濃厚的色彩，捕捉陽光炙熱溫暖的感覺，具體的物象雖不完全可見，但左邊以刮痕做出來的幾條銳利直線，配合綠色的變化，顯然有樹林濃密的暗示。尤其左下方鬱暗的色彩，對比於右上方的明亮黃色，益發顯現陽光的可親可愛；右下的灰綠，似乎是山岩，或是另一撮樹叢，總之，推出了空間的深度感。至於右上方被黃色環繞的紅色太陽，則為全幅的焦點。一九六〇年代是金潤作甫自日考察返臺的年代，其作品已逐漸擺脫形體的局限，進行一種純粹色彩造形的探討，但在這種探討的過程中，始終保持著一份文學式的優美情趣。觀賞金氏的作品，猶如閱讀一首有著金屬樂音的現代詩，明亮、濃重，卻又跳躍、飛揚。

從色彩經營的角度欣賞金潤作的作品，有著深沉、涵詠的餘韻。色彩是層層的堆疊，在黃色中帶著點綠意，底下又透露著橘紅，灰色也隨時可能跳出，彼此牽制、彼此烘托，因此畫面顯得明而不豔、輕而不浮，予人品味無窮的意趣。

位於臺北淡水河邊的觀音山，是金潤作相當喜愛描繪的題材，尤其是落日即將西沉的觀音山，更是展現無限風華。

[右頁圖]
金潤作　日　1968
油彩、畫布
45.5×38cm

[下圖]
2006年由金心苑在社子基隆河河堤邊拍攝的觀音落日，與當年金潤作〈觀音落日Ⅱ〉的畫作相對照，特別有意義。

看似平行構圖，底蘊空間深遠無盡

一九六〇年代的〈金色觀音山〉和一九七四年〈觀音落日Ⅱ〉，都是同樣題材，但年代不同、風情殊異，各具特色。一九六〇年的〈金色觀音山〉，以灰色為主體，夜色將近，太陽的餘暉，在逆光的畫法中，灑落在樹叢的末梢，也反映在灰藍的河面。左下角樹叢中的暗紅，和遠處天邊的一抹紅光，相互呼應，使畫面在灰沉中，有一種對角線構圖的上揚氣勢。落日的昏黃色光，平和而舒緩，空氣似乎正在冷卻下來，心情是平靜而豐盛的。

金潤作　觀音落日Ⅰ
1974　水彩、畫紙
37×45cm

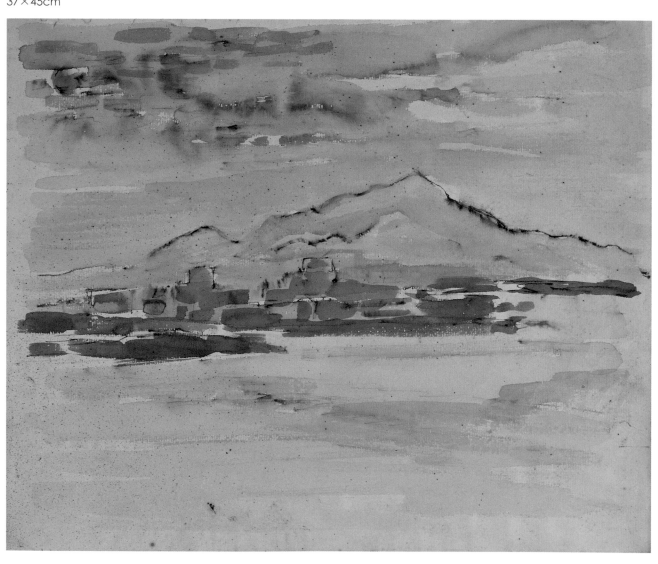

一九七三年，金潤作購屋臺北近郊的社子。在這裡，可以隔著淡水河遠眺觀音山。一九七四年的〈觀音落日Ⅱ〉，正是搬遷至此後第二年所創作的作品。太陽落山的角度，顯然偏南，這是冬陽下山的溫暖情境。畫家頗為特殊的以紅色描畫山形，河面的反照和實景，排列成平行的構圖，平衡了情感的激動；而近景的幾抹藍、綠，一方面增加了畫面色彩對比的動感，一方面也穩定了全幅構圖的重心。如果我們仔細欣賞，畫家在這幅作品中，巧妙地運用倒「Ｚ」字形的構圖，讓畫面在看似完全平行的構圖中，仍有著視覺逐次深遠的強烈空間感。整幅作品以溫暖的紅色為主調，尤其大膽地將觀音山整座以紅色來處理，猶如夕陽將整座山都澈底染紅，濃得化不開。

金潤作　觀音暮色
1974　油彩、畫布
38.2×45.7cm

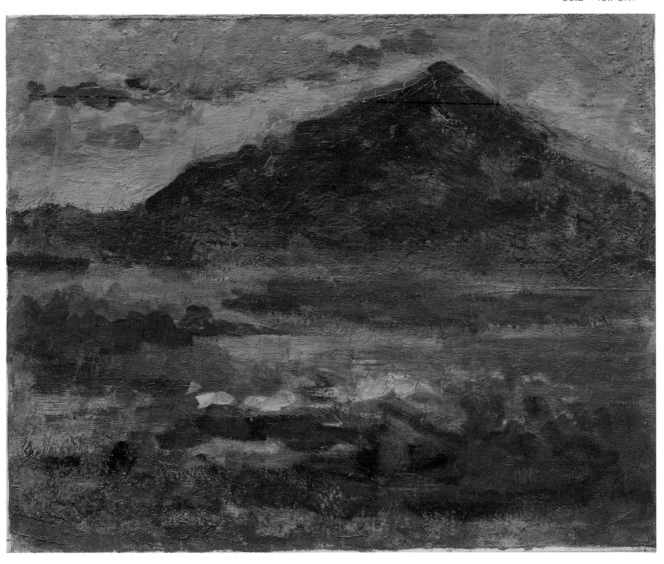

日出紗帽山 II
約1970　油彩、畫布
50.2×61cm

金潤作獨影

2015年，包括〈觀音落日 II〉等金潤作畫作捐藏臺南市美術館

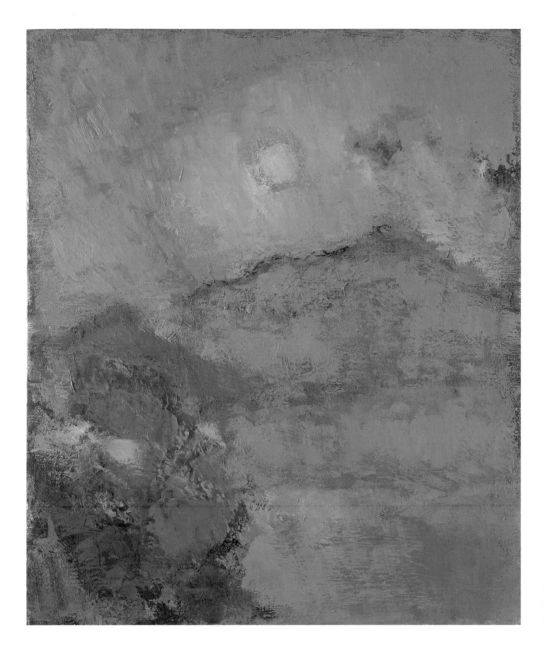

金潤作　觀音落日 III
約1970　油彩、畫布
60.5×49.5cm

熱情而才氣橫溢，觀音落日長留故鄉

　　〈觀音落日 II〉，在二〇一五年由畫家金周春美女士捐給臺南市美術館籌備處，成為畫家留存故鄉的重要代表作品。

　　觀音山是臺灣許多畫家熱愛描繪的景緻，相較於廖德政的寧靜、陳德旺的理性，同為「紀元畫會」的金潤作，似乎表現了更為熱情而才氣洋溢的特質。同是描寫日出或日落的作品，另有〈觀音暮色〉、〈日出紗帽山 I〉、〈日出 I〉、〈觀音落日 III〉、〈日出紗帽山 II〉，以及〈日出 II〉等作，均各具特色。

2.

藝術的苦行僧與樂道者
翩然優遊於形色天地的
金潤作

日治時期以來的臺灣前輩畫家，堅毅卓絕的人有之、樸實苦幹的人有之、豪邁率真的人有之，但像金潤作這樣一位才華橫溢、翩然優遊於創作的形色天地，浪漫中又帶著一絲桀傲、孤高的藝術家，倒是頗為少見的類型。

25歲的金潤作

文人雅士交遊成長

金潤作，一九二二年生於臺灣古都的臺南市，有著府城人特有的敏思與傲氣。他的先祖，來自福建漳州龍溪縣白石鄉，世代在臺為官，曾祖官任恆春縣邑師爺。祖父金子拔，為清末苗栗鎮總爺，日治初期，負責治安工作，與連雅堂、羅秀惠等文人雅士，有酬唱往返之誼。外祖父孫子蘭，也是臺南知名文人。金潤作小時候，即在文人雅士的交遊環境中長大。祖父熱中京戲，戲子經常應邀至家中演出，演完戲，三、四十人就住在家中宅院，穿梭來去；這些情景，都深深地烙印在金潤作童年的記憶中。

金潤作原名丙丁，長兄三歲夭折後，潤作即成獨了。前朝的官爺遺風，到了父親一代，已經沒落；父親生性瀟灑，人稱「金德舍」，對家務頗為疏忽，金潤作乃與母親相依為命。母親擅長繡花手藝，有時也為鄰店縫製衣服，換取家用，這是金潤作留學日本時最重要的經濟支援，也是金潤作終生熱愛藝術、投身創作的淵源所在。

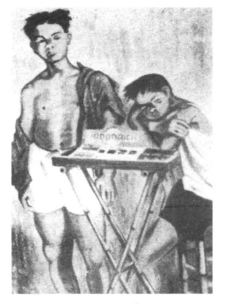

1946年，第一屆省展特選〈路傍〉（又名「賣香煙的男孩」），畫中站立男孩，為畫家自畫像。

赴大阪孕生美術真味

金潤作自幼敏慧，小學成績始終名列前茅；也曾代表全校，在州知事擲前說故事，獲得很大的掌聲。十五歲（1937）那年，隨三叔前往日本，也在此時自改名字為潤作。三叔麗水畢業於

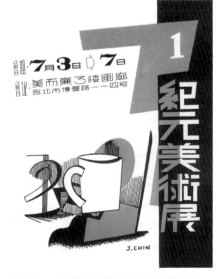

1954年，金潤作為紀元美展設計海報

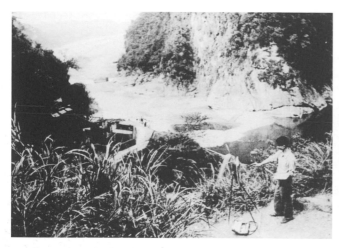

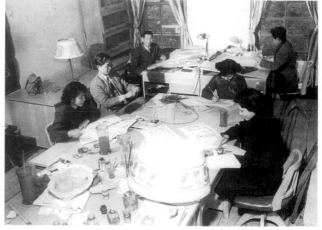

臺南高商，在大阪一家滿州人開設的公司擔任會計，雖是從事商業工作，但他頗具文化自覺，經常參與一些文化活動；其女金美齡，日後也是推動臺灣文化、政治運動的知名人士。金潤作因幼年展露的美術天分，又受二叔父所藏《世界美術全集》影響，乃選擇進入大阪府立工藝學校（今大阪市立工藝高等學校）就讀；畢業後，再入大阪美術學校（今大阪美術學院）圖案設計科。成為一名專業畫家，已經是少年金潤作當時的想法，但藉著美術天分來作為未來營生的技能，則是他和家人共同的願望。

大阪就讀期間，家中經濟支援漸呈斷續，金潤作乃藉其學習所得，半工半讀，既為化妝品公司設計海報、標籤，也為電影公司繪製佈景、道具，甚至幫麵包店老闆書寫價格圖表。這些工作，支持了他的學費開銷，也磨練了他熟練的美工能力。同時，也在這段期間，他開始對純粹的美工設計，漸覺不能滿足，於是利用夜間及假日，前往私人畫室學習繪畫，一償他強烈的創

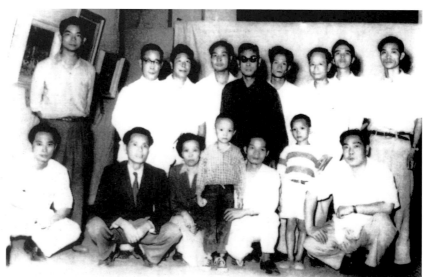

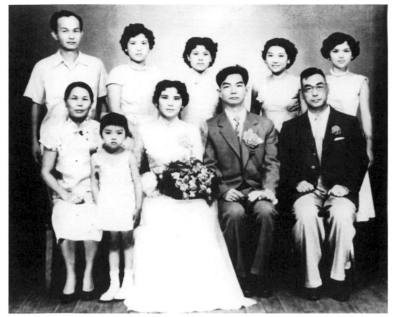

[左圖]
1956年，金潤作與周春美女士結婚，前排右起為媒人王井泉（山水亭老闆）、金潤作、周春美、周春美姪女吳秀鈴、王井泉夫人，後排左起為畫家張文連及伴娘周夏美（周春美妹妹）、邱美珍、林月雲、曾淑容（後三位伴娘皆周春美靜修女中好友）。

[右圖]
1957年，金潤作自拍於東京田園調布木村公寓。

作慾望。其間，尤受小磯良平（Koiso Ryohei, 1903-1988）的指導最深。小磯與後來成為金潤作姑丈的顏水龍是東京美術學校的同期同學，一九二八至一九三〇年留學法國，在當時日本畫壇已頗具聲名，以細膩寫實的素描及油畫風格見重。小磯是日本「新制作協會」的創始會員，這個團體創立於一九三六年，會員有：豬熊弦一郎、內田巖、中西利雄、佐藤敬、脇田和等人。其中豬熊弦一郎、中西利雄與小磯良平，都是顏水龍在東京美術學校西畫科的同期同學，佐藤敬則再晚四屆。因此，這個協會有著強烈的東京美術學校色彩；而東美代表的，正是日本西畫畫壇學院派風格的主流，以該校西畫教授岡田三郎助、和田英作、藤島武二等人為代表。

一九四三年，金潤作自大阪美校畢業，隨即進入知名的化妝品公司（オカツプ化妝品）擔任事業設計員。隔年（1944），太平洋戰爭爆發，在母親

[左圖]
1957、58年間，金潤作於多摩川河堤散步自拍。

[右圖]
1959年，金潤作與林天瑞把酒合影

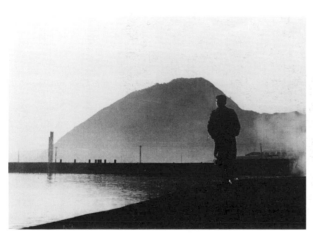

1965年，楊三郎（左起）、劉啟祥、金潤作攝於劉啟祥畫室。

1976年，日本畫家桑田喜好（右3）偕同夫人桑田菊（右2）、女兒桑田紀子（右4）及年輕畫家來訪金潤作（後立者）、夫人金周春美（左4）及次子金心宇（左2）等。

金潤作全家福　1978

駝鈴美術社（中興大學）於觀音山上合影，包括吳永猛（左2）、金潤作老師（左3）、陳蒼嶺（左4）、陳正雄（左5）、魏如琳（右5）、張惠炘（右2）等。

建議下返臺，更在日籍老師引介下進入當時日軍在臺「報導部」擔任繪圖員，免去了被徵召南洋從軍的命運；也在此結識了終生好友日本畫家桑田喜好。

戰爭期間，「報導部」疏散到臺北縣龜山鄉；金潤作得空，便奔回臺南，探望母親。一九四五年，日軍戰敗離臺，母親也在此時因高血壓不幸去世，享年五十二歲。

首屆全省美展展天才

金潤作在戰後初期臺灣畫壇，從首屆全省美展，即以〈路傍〉（又名「賣香煙的男孩」）獲得特選，此後連續三年獲得特選，並經歷多次無鑑查出品後，一九五六年，即以三十四歲的年紀，榮膺省展評審委員；同時作品也在台陽美協等重要畫展獲得重視，被當時媒體形容為「天才」畫家。但這樣一位以傑出藝術才華，快速攀升至令眾人稱羨的畫壇高峰的藝術家，卻以「理念不合」為由，先後退出當年臺灣畫壇主流的省展與台陽展等重要舞台，走著一條自絕於主流之外的孤獨路徑，創作出大批風格獨特的作品；最後以六十一歲的生命，倒臥在畫架旁辭世。

主觀色彩展現視覺強度與心靈廣度

金潤作一生勤於寫生，每每流連山林野地，對景

1977年，紀元美展會員
於省立博物館展覽中合
影（順時針左起洪瑞麟、
廖德政、賴武雄、金潤
作、蔡英謀、桑田喜好、
陳德旺）。

物的關係、空間的推移、風的呼吸、日月光線的幻化……，都存藏於心；作
畫時，則在畫布上憑著記憶，苦苦經營。他所追求、表現的，不是以取悅眼
睛為目的的「視像」，而是震動心靈的「心象」。

　　金潤作色彩的使用，完全是主觀的，他可以把一座觀音山完全畫成紅
色，也可以將一些花卉、靜物的背景，處理成一如花團錦簇的天堂意象。而
在這些豐美的色彩中，又始終不忽略細膩層次的色階變化，使畫面免於落入
設計的陷阱，而散發出強烈的繪畫性。他善於運用色彩，且其中最突出的，
是將對比色並置運用的手法。這些手法，具有強烈的衝突性，但在衝突中的
和諧，才是真正有生命的和諧。

　　金潤作早期受立體派思想的啟發，但在畫面的形式上，卻很難完全歸類
為立體派，主要的原因，便是金潤作從立體派的思想中，掌握了色彩造形性
的精髓，在色彩的組構中，給予色彩強烈的語言能力，色彩不再只是物象的
表面，而是一種有機的造形元素。他放棄傳統以明暗漸層方式來表現立體的
作法，而是利用色彩本身的彩度、明度，以及平面對平面互相推移的作用，
來展現出一個更具視覺強度與心靈廣度的心象空間。

▎化情為象，以色創空間

　　對這樣一位堅持藝道、我走我路的藝術追求者，其一生的成就，除那顆

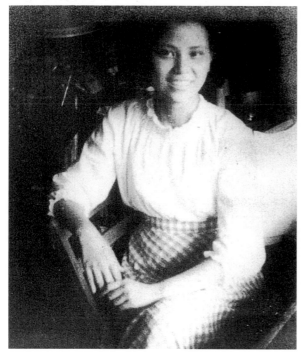 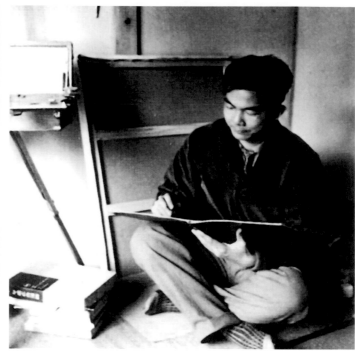

超然高潔的心靈之外,其作品也在如下幾個方面,形成強烈特色,並對臺灣藝術的豐富,作出具體的貢獻:

一、對抽象性主題的反覆探討

金潤作對「日」、「月」、「雨」、「風」等抽象性主題的反覆探討,是其他臺灣前輩畫家所少有的成就。這些主題的抽象性,只能以詩的心情和意境去體會,但金潤作卻嘗試將這些詩情形象化。

二、以「心象」取代「視像」

金潤作早期雖勤於寫生,但風景的「視像」,後來逐漸被其記憶中的「心象」所取代。他每每流連山林野地,對那些景物的關係、空間的推移、風的呼吸、日月光線的幻化……,都存藏於心;作畫時,則在畫布上憑著記憶,苦苦經營。他所追求、表現的,不是以取悅眼睛為目的的「視像」,而是震動心靈的「心象」。

三、豐美而多層次的色彩堆疊

金潤作色彩的使用,完全是主觀的,他可以把一座觀音山完全畫成紅色,也可以將一些花卉、靜物的背景,處理成一如繁花錦簇的天堂花園。而在這些豐美的色彩中,又始終不忽略細膩層次的色階變化,使畫面免於落入設計的陷阱,而散發出強烈的繪畫性。

四、色彩的造形性

金潤作早期受立體派思想的啟發,但在畫面的形式上,很難完全歸類為

立體派，主要的原因，便是金潤作從立體派的思想中，掌握了色彩造形性的精髓，在色彩的組構中，給予色彩強烈的語言能力，色彩不再只是物象的表面，而是一種有機的造形元素。

五、對比色的並置運用

金潤作善於運用色彩，且其中最突出的，是將對比色並置運用的手法。往往我們會在一片綠色系的變化中，發現突如其來的紅色；在紫色為底的背景上，疊上黃色的變化。這些手法，具有強烈的衝突性，但在衝突中的和諧，才是真正有生命的和諧。

六、立體主義式的空間性

金潤作受惠於立體主義者，除色彩的造形性外，以二次元平面表現三次元的空間，也是一個明顯的特點。他放棄傳統以明暗漸層方式來表現立體的作法，而是利用色彩本身的彩度、明度，以及平面對平面互相推移的作用，來展現出一個更具視覺強度與心靈廣度的心象空間。

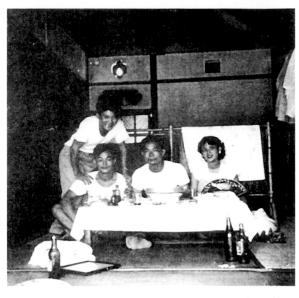

1956年，金潤作（前排中）及夫人金周春美拜訪林天瑞設計社（前排左為林天瑞弟弟林勝雄，後立者為林天瑞）。

▌一花一世界，山色有無中

金潤作的藝術，早期雖以帶著「悲憫」情懷的作品崛起畫壇，且在臺灣特殊的社會情境中，走出「詩情」的象徵性，贏得畫壇的重視與肯定。但在長久思索追求的過程中，除了保有不變的詩情外，畫面的造形性越來越強，也始終充滿著一種前衛的現代感，吸引年輕一代藝術追求者的目光。然而不同於西方立體主義的，是他雖然強調畫面的思考，卻不流於枯燥的純粹理性，而始終保持著一顆善感的心靈。這個心靈的活泉，追根究柢，就是來自對自然、對鄉土、對人性的永恆信仰。

他棄離權威、不恥虛偽，終生和少數畫友，以藝術的苦行僧和樂道者自許，永不懈怠、從不厭煩的畫著觀音山、畫著那座心靈的森林、畫著那一株株飽含生命的美麗花卉。「一花一世界」、「山色有無中」，金潤作的作品，提供給熱愛自然、追求真理、尊重人性的人們，一個永恆的典範。

3.
金潤作作品賞析

金潤作　紗帽山Ⅱ　約1970
油彩、畫布　60.3×50cm

金潤作　日出紗帽山Ⅰ　約1970
油彩、畫布　60.5×50cm

金潤作　紗帽山Ⅰ

1948　油彩、木板　45×37.7cm

　　風景是金潤作在花卉之外最感興趣的題材，甚至是最足以寄託其心靈思維的題材。兩件同樣以「紗帽山」為題材的作品，〈紗帽山Ⅰ〉與〈紗帽山Ⅱ〉，呈顯了畫家相距二十餘年間的風格走向。

　　這兩件構圖幾近一致的風景畫，同樣是以交錯弧線的手法，來暗示空間的逐次推移。不過在藝術理念的追求上，具體地不同。一九四八年的〈紗帽山Ⅰ〉，畫面中的樹和雲，即使已有圖式化的傾向，但基本上仍保持著一定的物象特徵。橘、黃相參的近樹，立基於深沉的地面，隔著中景的輕綠樹林，與遠方的濃重主山相呼應；畫面在一暗一亮的循環中，有著一種流轉的旋律之美。在某一程度上，金潤作此作的手法，頗似中國大陸林風眠或日本大家梅原龍三郎的趣味，均具野獸派的風格傾向。至於一九七〇年代的〈紗帽山Ⅱ〉，金潤作顯然已經完全放棄對「一棵棵樹」這種細瑣對象物的興趣，藉由色彩的組合，尤其是色點的堆疊，塑造出一種體積的厚實感，一如塞尚對聖維多克山的反覆描繪，有一種立體派風格的傾向，但也不是純粹立體派的理性分析。毋寧說，金潤作是在色彩的韻律中，表達了物我交融的情感深度。

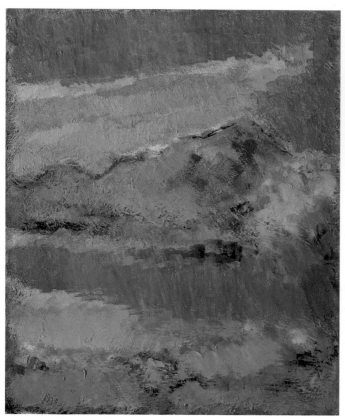

金潤作　觀音晴　1973　油彩、畫布　61×50cm

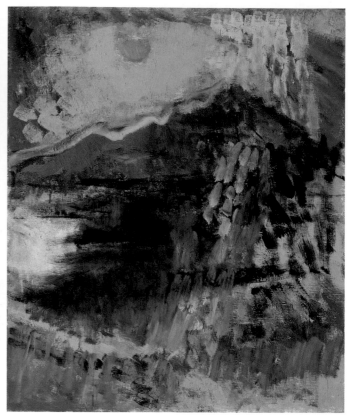

金潤作　雨過天晴　1975　油彩、畫布　73×61cm

金潤作　遙望觀音山（右頁圖）

1954　油彩、木板　23.5×32cm　林天瑞家屬藏

　　同樣的觀音山，不同的年代，展現不同的手法與風情。一九五四年的〈遙望觀音山〉，是一件畫在木板上的油彩，以接近綠色的統調統合畫面，表現出藝術家用筆、用色的大膽與精純熟練；在看似拙趣的拖拉、反覆的筆觸中，其實蘊含了豐富的色調變化與造形凝練。

　　全幅以近、中、遠等三段式的景深構成，推出明確的空間感。近景是左側稍帶傾斜的樹

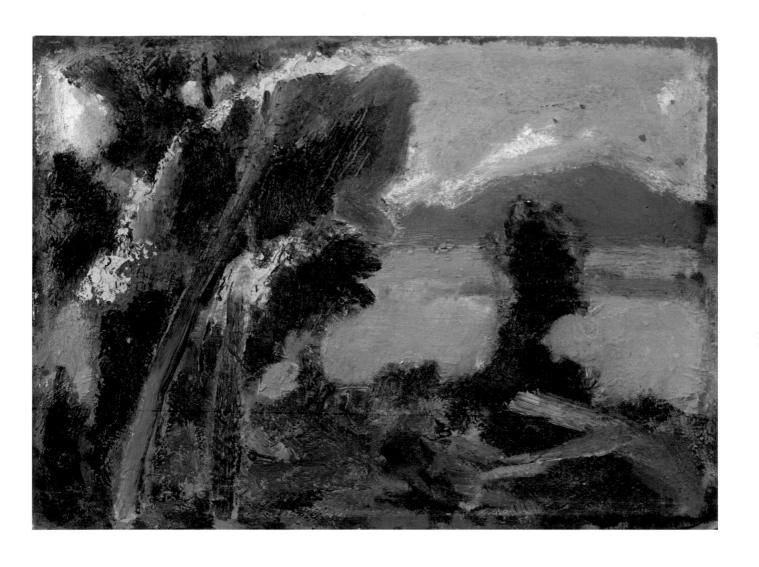

幹，將視覺引向畫面右方；中景是河岸綠色的樹叢和前方的蜿蜒山路；遠景即為淡淡的觀音山及白雲。遠景雖然色調輕淡，卻是全幅焦點所在，天空和河面一體，有一種水天一色的優雅；也是藝術家送給高雄好友林天瑞的一件早期傑作。

至於七〇年代之後的〈觀音晴〉與〈雨過天晴〉，則都著意於表現觀音山不同氣候下的美感，一晴、一雨後天晴，活潑而富詩意。

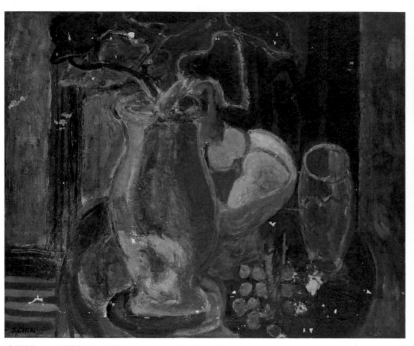

金潤作　有葡萄的靜物　1950　油彩、畫布　53×65cm
臺北市立美術館典藏

金潤作　紅玫瑰Ⅰ　1958　油彩、畫布
45.5×38cm　國立台灣美術館典藏

金潤作　有柚子的靜物（又名〈桌上靜物〉）（右頁圖）

1954　油彩、畫布　50×61cm　國立台灣美術館典藏

　　生性樂觀活潑的金潤作，在早期的靜物畫中，尤其反映他這樣的人格特質。一九五四年
創作、現藏國立台灣美術館的〈有柚子的靜物〉，正是一件充滿歡愉豐美視覺效果的靜物
畫。在看似平實無華的寫實手法中，畫家表現出一種率性與細緻並存的殊異美感。

　　全幅以暖色為主調，前方的水果亮眼而沈實；後方的藍色水瓶，若隱若現；相對於左側

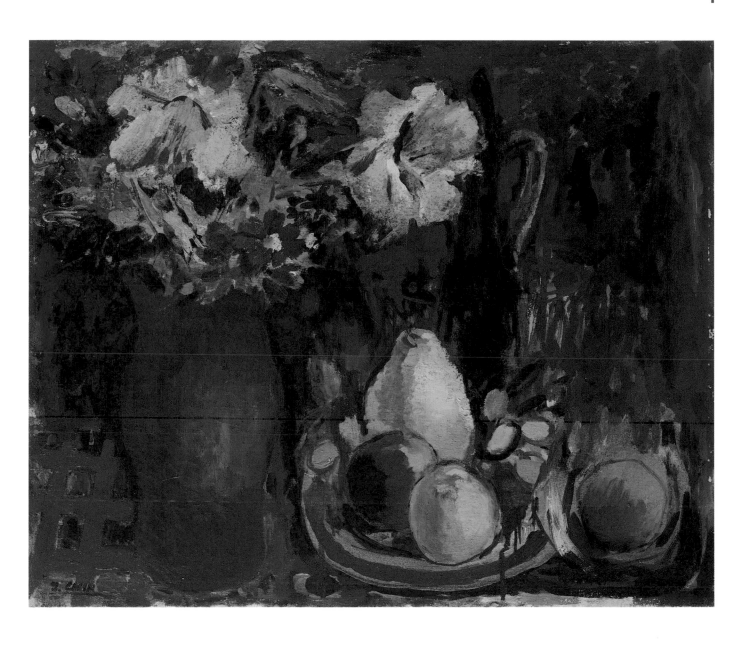

　　穩實的紅褐色大花瓶，則烘托了瓶中繽紛細碎的繁花錦簇。整幅作品猶如一曲磅礡華美的交響樂章，輕盈、穩重，多彩、樸實，兼而有之，是金潤作才華洋溢的表現之作。

　　此外，年代稍早的〈有葡萄的靜物〉（1950），則以較為流動的線條，顯示藝術家早期對立體主義，尤其勃拉克的鍾情；而同為國立台灣美術館典藏的〈紅玫瑰Ⅰ〉（1958），則將重心擺在花卉的表現上，形色相衍、以色烘形，也是日後大量花卉畫創作的原型。

金潤作　大花瓶　1958　油彩、紙板　24.3×33cm

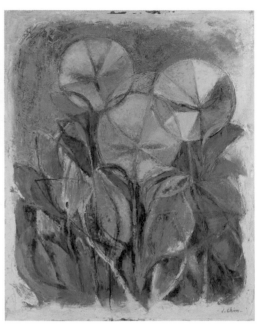

金潤作　團圓　約1960　油彩、畫布
91×73cm

金潤作　桌上靜物（右頁圖）

1956　油彩、畫布　73×53cm　國立台灣美術館典藏

金潤作對立體派作風的喜愛，也可以在一九五四年為首屆紀元美術展畫展目錄設計的封面得見，以分割的幾何形式構成，畫面的一個有把茶杯，成為畫面的主要造形焦點，背景就是這個元素的延伸與反覆。

一九五六年的〈桌上靜物〉（又名「紅色靜物」），也是勃拉克式的造形，加上一些野獸派如馬諦斯式的色彩處理，線與面的造形，早已超越靜物本身的主題，在當年臺灣仍以類印象派為主流的畫壇風格，金潤作無疑是一個突出的、極前衛的類型。這是他第一次以評審委員身分受邀參展第十一屆省展的作品，後來由國立台灣美術館典藏。

金潤作在五〇年代到六〇年代間，對各種技法或風格的嘗試，也可由〈大花瓶〉和〈團圓〉這兩件作品中窺見。

〈大花瓶〉是畫在紙板上的作品，畫面還可以看到紙板印刷的字體，無形中增加了色彩的質感與趣味；一些白色線條，則是用刮的方式畫出。而〈團圓〉以三個正圓構成三朵花，花形如人面，枝葉相連，其實正是藝術家三個男孩的象徵，既喻家庭的和樂，也富人與自然合一的思維。

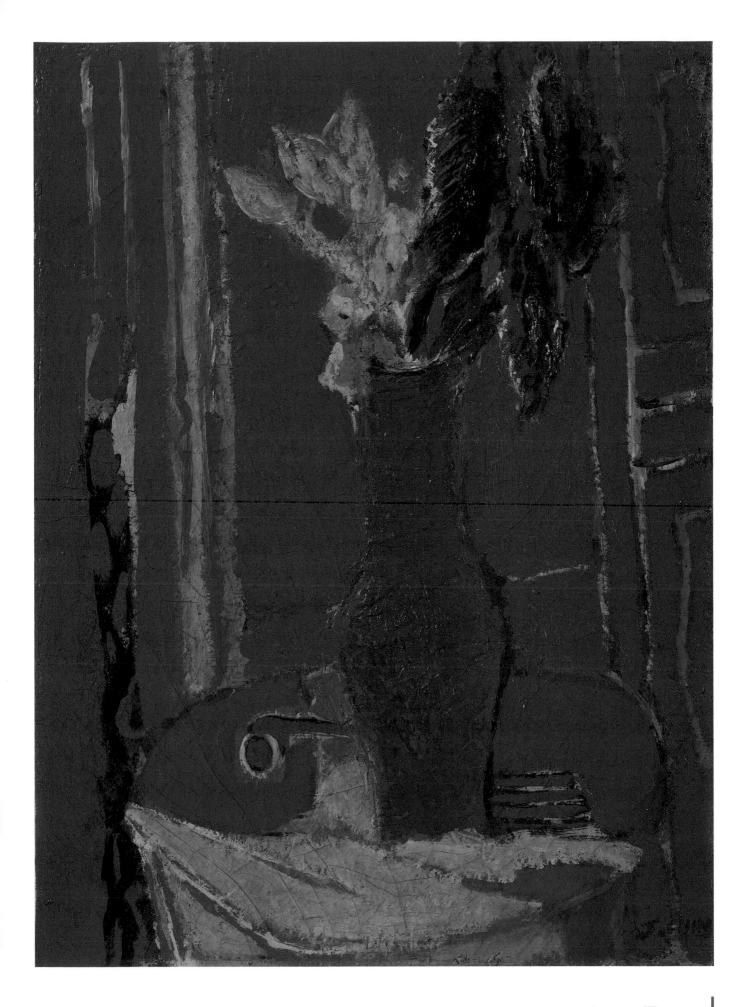

金潤作　十和田湖

1958　油彩、畫紙　32×41cm

　　金潤作在日本大量參觀了畢卡索、馬諦斯、盧奧、勃拉克等西方近代名家的作品，深受啟發。〈十和田湖〉正是他此時期的作品。十和田湖位在日本本州北方秋田縣與青森縣的交界處。畫面以深沈的湛藍和亮眼的白色為主調，遠方的小島則配合著稍許溫暖的土黃。整幅作品洋溢著一種北方特有的清澄與透明的感覺。尤其湛藍的湖水，既帶給人一種深厚的重量感，卻又不失明淨剔透的澄澈特質，是全幅作品的重心所在。前景的白色，以一種帶著勁道的筆觸，象徵著寒風中掙長蹦發的生命力。而在這些白、藍相參的色彩底下，仍隱隱透露出一些橘紅、土黃的暖色，增加了畫面豐美的質感，也與遠景的島嶼稜線相呼應，那些島嶼和山脈，是用濃厚的線條堆疊而成，瀟灑中不失肯定結實之感。〈十和田湖〉是金潤作五〇年代末期的重要代表作，夾雜著日本清明與臺灣濃重的雙重文化特質，是一件風格殊異的傑作。

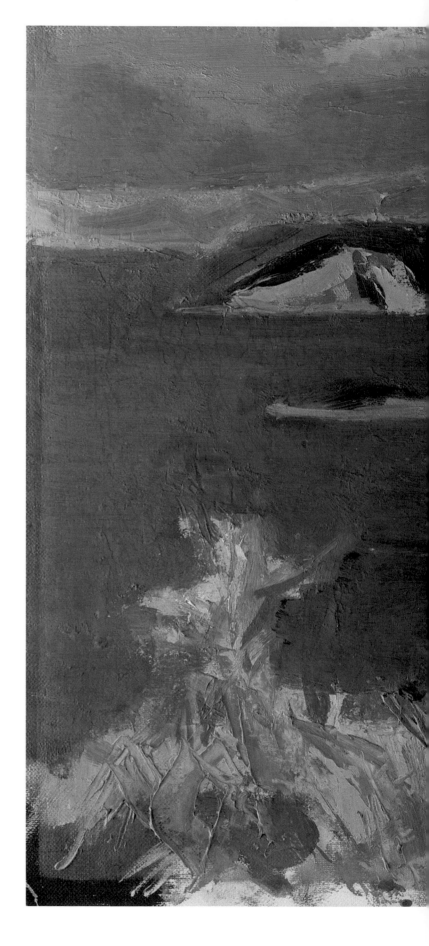

金潤作　月Ⅲ　1975　油彩、畫布　37.5×45.3cm

金潤作　夜間林道Ⅰ　約1970　油彩、畫布　28×41cm

金潤作　沼澤之月（右頁圖）

約1959　油彩、畫布　115.2×89.5cm　臺北市立美術館典藏

　　金潤作一生創作的主題，主要集中在幾個有限的題材上，不斷深研；除了人物畫是他早年的成名之作以外，一生最讓他百畫不厭的，則是花卉靜物與風景。其中風景的創作，集中在他生活周遭的幾座山景及森林；而山景變貌則來自日、月光影的推移；有落日、有月光，是一幅幅充滿著詩意與哲思的純粹繪畫。

　　〈沼澤之月〉是金潤作風格上較為少見、卻是尺幅最大的一件作品。在直線分割的畫面構成中，一輪明月高掛天際，下方則有反映在池面的月影。全幅除了這個形象，幾乎找不到任何具體的物象，但由於畫面黃、綠的色調，給人森林的聯想。

　　一九五○年代末期，臺灣畫壇逐漸進入「現代繪畫」的運動風潮中，金潤作此作的出現，在當時也是一件相當前衛的作品；不過這種較抽象的風格，並沒有在他後來的創作中持續下去。

　　其他表現月景的作品，則還有〈月Ⅲ〉、〈夜間林道Ⅰ〉、〈夜間林道Ⅱ〉等。

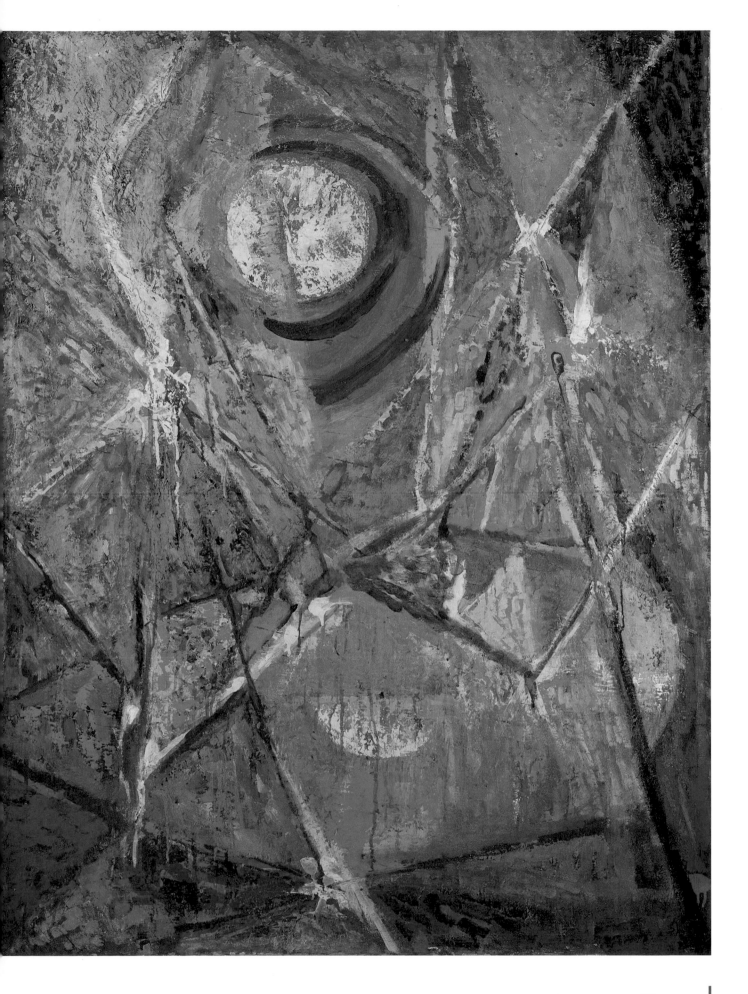

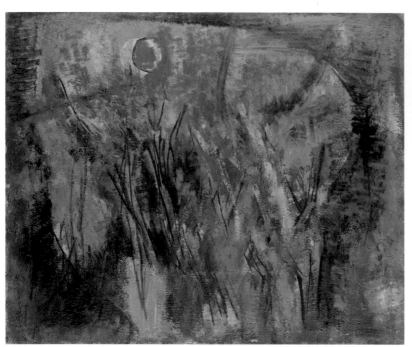

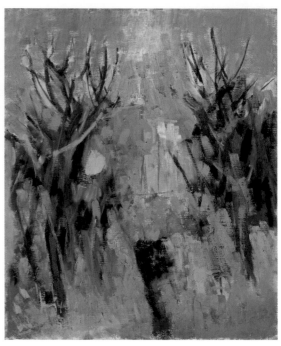

金潤作　月景 I　約1970　油彩、畫布　60.4×72.3cm

金潤作　月 IV　約1970　油彩、畫布　61×50cm
高雄市立美術館典藏

金潤作　月 II（右頁圖）

約1960　油彩、畫布　53×46cm

　　金潤作對景物抽象的美感，有著一份殊異的探討熱忱。對太陽的描繪之外，他對「月」
及「雨」的捕捉，也提供了觀賞者意味深長的情境感受，飽含著一種豐富的時間感。

　　一九六〇年代的〈月 II〉，幾乎是由幾塊濃重的綠毯編織而成；分不清天上、人間，月
光像一壺醉人的綠酒，灑落整個空間，令人陶醉其間，既濃且陳。這件作品以色彩濃塗的
手法，讓人聯想起俄籍抽象表現主義畫家尼古拉斯·史泰爾（Nicholas de Stael，1914-
1955）的風格，在色面的組構中，彌漫著一種泥土與空氣混合的堅固之感，又猶如一曲有著
厚重和音的堂皇樂曲；但金潤作作品中的一輪黃月，似乎又帶來了更多文學氣息的情趣。

　　一九七〇年代金潤作另一幅〈月景 I〉之作，則以一種偏青綠的藍光為主調，在枝幹交
錯的林間，疏密有致，偶而跳躍其間的紅、青，和粉紅，猶如樂曲的裝飾音，豐富了這首月
光曲的旋律變化。尤其值得注意的是，深藍近黑的線條筆觸，既勾勒著枝幹的形貌，也扮演
著抒發情緒的重要功能。快速的擦筆，在畫幅右方、左下，圈出一個近於圓形的空間，使得
畫面更形集中，增添了林蔭間賞月的幽深意趣。

　　至於同為一九七〇年代的另一月景〈月 IV〉，表現的仍是月光披灑下，林中「月光如
水、水如冰」的清明景象。大片的綠意，搭配兩側交錯的枝椏，隱隱中似乎還有林道及建築
的痕跡。

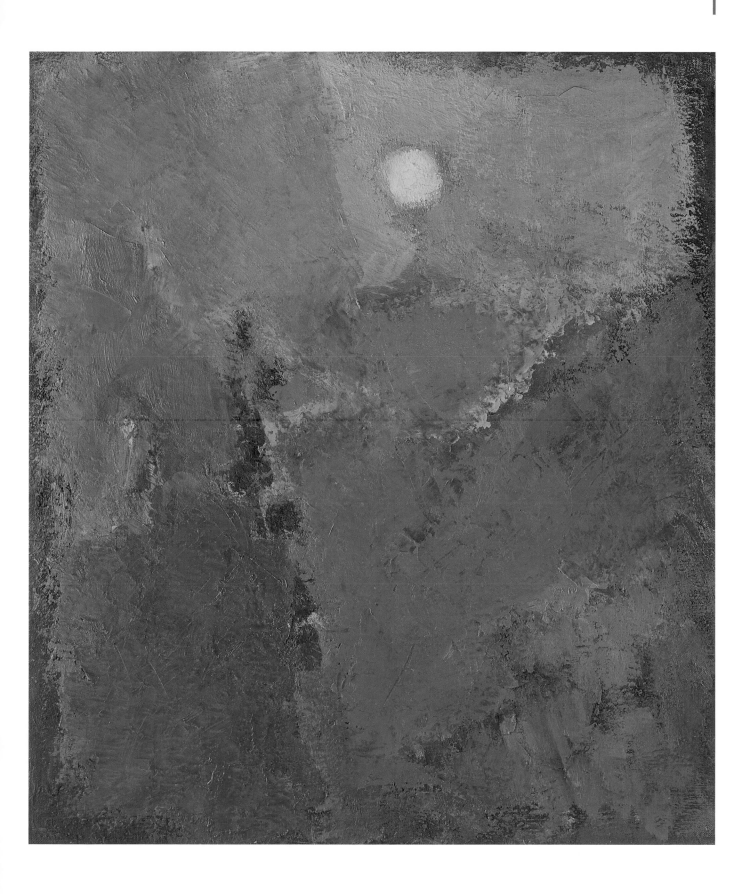

金潤作　百合花Ⅵ　約1970　油彩、畫布　50×60cm

金潤作　百合花Ⅲ　約1970　油彩、畫布　60×50cm

金潤作　百合花Ⅰ（右頁圖）

約1960　油彩、畫布　42×24cm

　　「百合花」系列，應是最早具金氏個人獨特風格的代表之作。

　　這些作品，已經擺脫西方大師的侷限，在形、色、線、面、空間與氛圍當中，取得一種主客交融、虛實相生的藝術成就。金氏此後的創作，尤其是以花卉為題材的靜物畫，也就是在這個主軸上持續發展，臻為純熟。

　　金潤作一生的靜物畫，多達總創作數量的過半，但所畫的題材，則集中在幾種主要的花材，如：玫瑰、扶桑、百合、菊花，以及少數的繡球花和水果等。

　　〈百合花Ⅰ〉，應是現存一系列百合花作品的最早一幅。這件作品，並不把重點放在花卉嬌豔或清美的特質上，而是在狹長的畫幅中，以一支幾乎無葉片的百合，孤挺地插在一個碩大的花瓶之中，花朵本身層層擦揉的細膩變化，對比著花瓶率性點染的放逸，畫家孤高自許、才華洋溢的氣質，獲得充分的展現。

　　花卉的情貌固然多端，但背景、花瓶的處理，其實也是畫家花費心思的重點所在；從某一角度言，是背景的處理決定了花朵的風情。而色彩堆疊、層層相襯，則是畫家造形思考致力所在。

　　〈百合花Ⅲ〉是以青藍為底襯，上敷溫暖的土黃，在白花與黃色背景中，透露出青藍的空隙，是金潤作靜物、花卉作品中，頗為常用的獨特手法，具有強烈的空間效果；斜而淺的桌面，增加了畫面的動態與趣味，百合清香淡遠的特質，在這些作品中成功的表露無遺。

　　〈百合花Ⅵ〉則是色彩不同、手法類近的另一佳構。

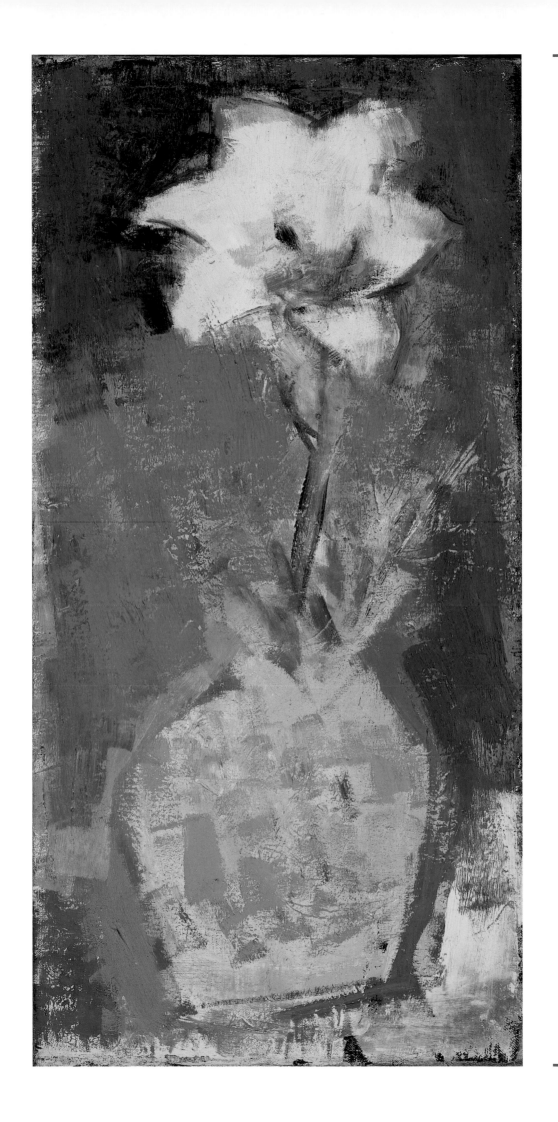

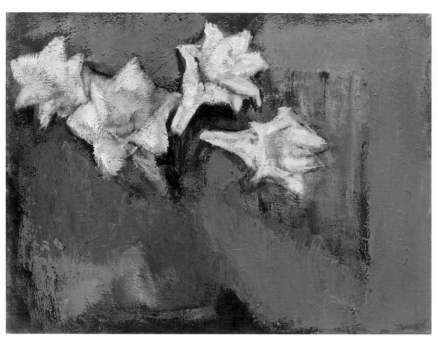

金潤作　百合花IV　約1970　油彩、畫布　45.5×60cm

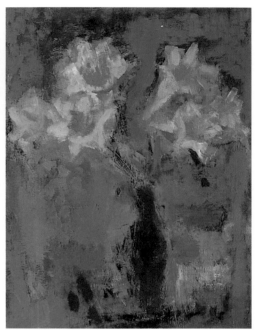

金潤作　百合花V　約1970　油彩、畫布　65×50cm

金潤作　百合花II（右頁圖）

約1960　油彩、畫布　53.5×45.5cm　國立台灣美術館典藏

　　〈百合花II〉也是一九六〇年代的的作品，在濃稠的背景中，以乾擦的幾抹白色，暗示出百合潔白的固有色，以暗紅勾勒的花形，俐落精準，層次分明；濃稠的背景，透露出植物特有的濕氣，夾雜著花盆的土黃色，予人以泥土和草香的聯想。這是金氏最重要的代表作之一，現為國立台灣美術館典藏。

　　百合花是金氏鍾愛的花種之一，其潔白清香，猶如畫家孤高不群的人格。在臺灣文化史上，百合花是原住民頭飾及圖騰中的重要圖像；聖經中也形容百合花是野地中無所欲求、自然成長的美麗花朵。在金潤作筆下，百合六瓣對開的花朵，有著一種均衡典雅的氣質，再加上開口方向的不同，形成統一中又富變化的形式趣味。

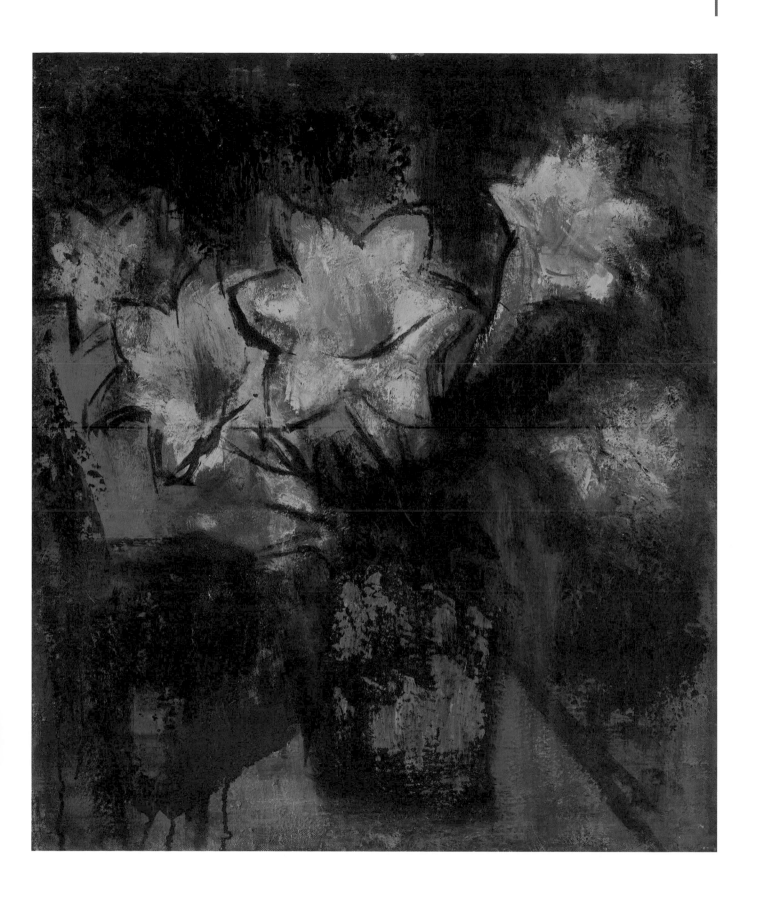

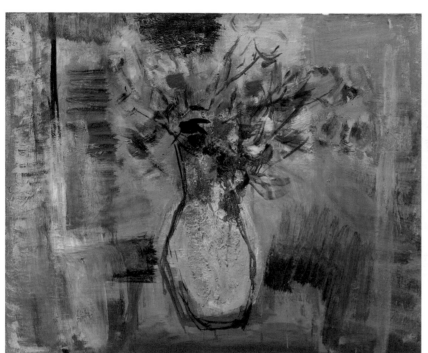

金潤作　黃菊 I　約1960　油彩、畫布　50×61cm

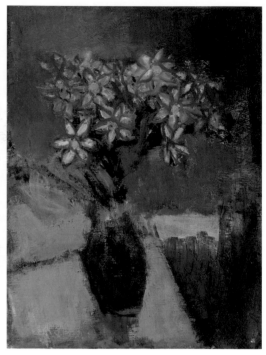

金潤作　菊花 I　　約1970　油彩、畫布
61×45.7cm

金潤作　紅菊〔右頁圖〕

約1960　油彩、畫布　38×45.5cm

　　相對於百合、扶桑、玫瑰等等花形較大的花種，小菊花的靈巧可愛，也吸引著金潤作的喜愛。作於一九六〇年代的〈紅菊〉，是早期花卉作品中相當突出的一件。幾朵亮眼的紅菊，配合著中間明亮的黃色花蕊，相當分散的散布在瓶口的幾個方向；藍色的花梗和葉片，有力的支撐著這些花朵，也使分散的花朵得以連繫到畫面中間的瓶口；白色的花瓶，以和花梗同樣的藍色，有力的在一側加以勾勒，瀟灑而俐落；橘紅的桌面外，背景依次是藍、白、橘紅和土黃，猶如一盤多彩的拼貼。如果仔細欣賞，其中各個色面因筆觸運動而產生的質感，更豐富了視覺的內涵；色彩在混融呼應中，組構成不可分割的整體，〈紅菊〉堪稱佳構。此外，亦有黃菊、白菊的表現。

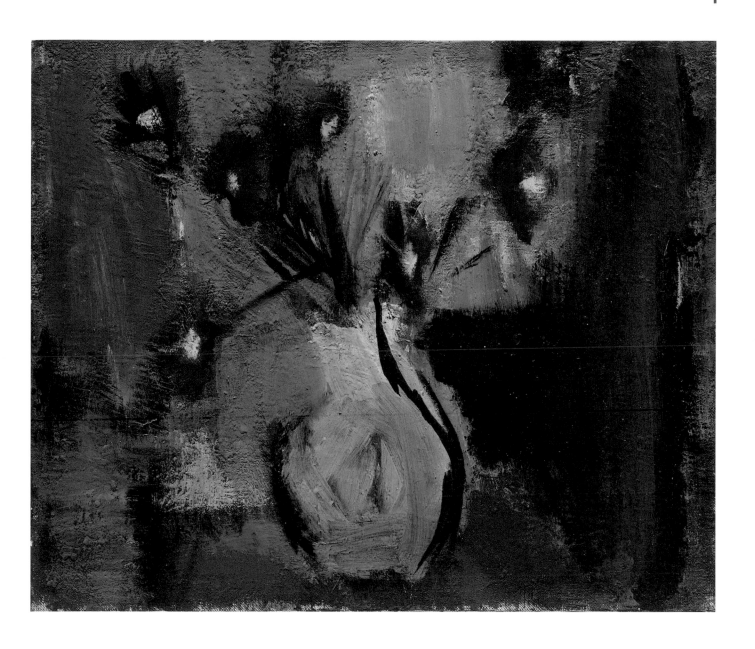

金潤作　有柿子的靜物 III（柿子）　約1970　油彩、畫布
45.5×33.5cm

金潤作　有柿子的靜物 I（跨頁圖）

約1970　油彩、畫布　33.5×45.5cm

———————————————————————

　　一九七〇年代兩件以柿子為題材的靜物畫，則是以乾
筆皴擦的色點組合為主。四個水果逆光擺著，灰藍的陰
影，就在水果的正下方，右後方背景的幾抹黃點，似乎暗
示著光源所在。這件作品色彩的灰沉含蓄，有著西方那比
畫派（法Les Nabis，又名先知畫派或象徵主義）的趣味，
以一種中間色調來表達景物一瞬間的美感，卻又洋溢著
一種永恆的象徵意義。畫家是否接觸過這個西洋畫派的作
品，不可得知；但可以肯定的，是畫家對中間色的使用，
應非一種不自覺的偶然，粉質的色感，點狀的筆觸，給人
禪畫般的聯想，呈顯畫家是一位具有思考能力的創作者。

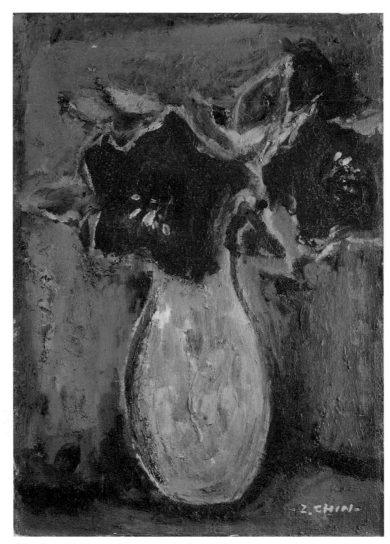

金潤作　扶桑花 I　約1970　油彩、畫布　51×36cm

金潤作　扶桑花 II （右頁圖）

約1970　油彩、畫布　45.5×36.5cm

　　相對於百合的潔白淡雅，扶桑花的豔紅火熱，完全是另一種動人的風情。金潤作在面對扶桑花時，其躍動飛揚的心情，蹦然畫面。

　　〈扶桑花 I 〉是這是扶桑花系列中較早的一幅，可以找到幾張這件作品的素描底稿，畫家用大面積的藍綠，來烘托三朵扶桑花的紅色，花形相當寫實，但葉片則以線條來襯托、勾勒的手法呈現。花瓶矗立正中，但花朵的配置，打破了畫面可能流於單調的危機；加上背景色面的深淺明暗，讓人體會到畫家熟練而精到的繪畫能力，畫面洋溢著一種歡愉的氛圍與明快的律動性。

　　〈扶桑花 II 〉幾乎是前一幅的變奏與延續，還是以藍色為背景基調，但這種藍帶著更明麗、暢快的傾向。同時在背景、花瓶與桌面之間，幾乎打破了界限，用一種流動的筆觸方向，讓觀眾知覺物象的存在與區隔。這種看似渾然一體的藍色空間，目的還是在烘托那三朵鮮紅的扶桑花朵，而葉片的黃綠與深藍，加上刮刻的線痕，也使花朵顯得更為豐美而生動。

　　這是金潤作相當精彩的力作之一，有一種一氣呵成、渾然天成的暢快感。

金潤作　扶桑花V　約1970　油彩、畫布
72.5×52.5cm

金潤作　扶桑花VI　約1980　油彩、畫布
64.5×50cm

金潤作　扶桑花IV（右頁圖）

約1970　油彩、畫布　52.7×45.2cm　臺北市立美術館典藏

　　金潤作對不同花卉的處理，有著不同的風格與情感，這是其他花卉畫家往往不及的一點。在處理扶桑的手法中，三朵是最常見的安排，兩朵在右，一朵在左；或是只有兩朵，大的在右，小的在左，這是畫家的一種習慣，但也是一種具自覺的技巧。且花朵始終高於瓶口，使得花的生命昂然。

　　〈扶桑花IV〉一作，同樣以扶桑花為對象，但畫面有著全新的感受，織錦一般的豐富色彩，是畫家一層一層重覆堆疊所賦予，就好像織錦以千萬條經緯色線相互穿梭組織而成一般。花朵後方的背景，以一個接近全黑的方形，呼應著花瓶站立的方形桌面，二者間是明亮的黃色牆面。扶桑由之前的三朵，變成兩朵，更挑戰了畫家構成的功力，一不小心，便可能流於呆板，但稍稍傾斜的黑色方形，似乎正好打破了這個危機。

　　至於〈扶桑花V〉，可視為前作的姊妹之作，縮小了花與花瓶的尺度，卻增加了花朵的數量。四朵扶桑，插在小小的藍色花瓶上，畫面有一種由上向下俯視的意味，桌面除了花，還有一些若有似無、不全然可辨識的水果或花束。畫面右側，明亮的鉻黃，點醒了空間的前後關係，花朵和花瓶的主體，反而是在這些周邊的色彩襯托下，才得以突顯。這似乎是一種負空間的表現手法，原本應是突出的主體，反成為一種深陷，但仍為畫面的焦點所在。

　　一九八〇年代的〈扶桑花VI〉，也是完成度極高的一幅作品，桌面鮮黃的方形格子布紋，以及綠色的葉面，予人以畫龍點睛的強烈效果。

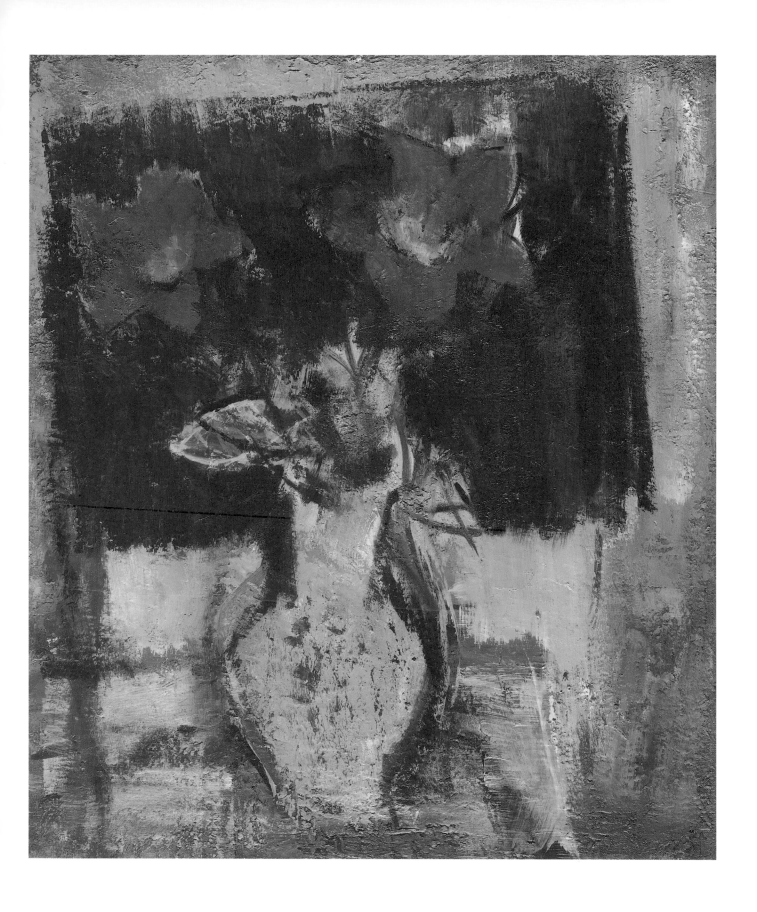

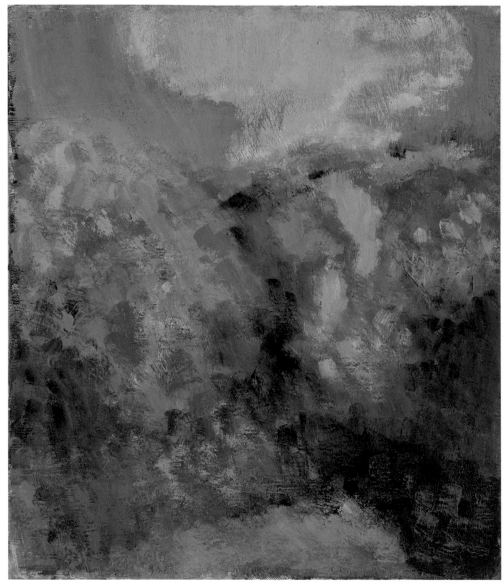

金潤作　藍天 II　約1980　油彩、畫布　53×45.5cm

金潤作　藍天 I（右頁圖）

約1970　油彩、畫布　61×45.5cm

　　〈藍天 I〉，是另一件直幅的風景。就像鏡頭由前幅的特寫，忽然抬高拉遠一般，視覺
豁然開朗，光線也為之明亮，地平線在林梢的遠處，天際則有一抹類似彩虹的霞光。畫面大
抵分成三個段落，最下方是厚實而溫暖的黃土，中間是翠綠的樹林和其間幽暗的林陰，遠方
則為明朗的天空。

　　相差約十年後的〈藍天 II〉，還是描繪那個低矮卻充滿生命意象的紗帽山，在兩個山
頭，如煙上騰的雲彩，襯托了藍天的明麗；藍的色彩，如瀑布般地直瀉兩山之間的山溝，下
沉到下方的水潭。然而事實上，是否真有瀑布，已無關緊要，藍、綠的交響，表達的正是生
命的一曲頌歌，跳躍的色點，猶如生命樂章中的音符。這是晚年相當重要的一幅風景畫作。

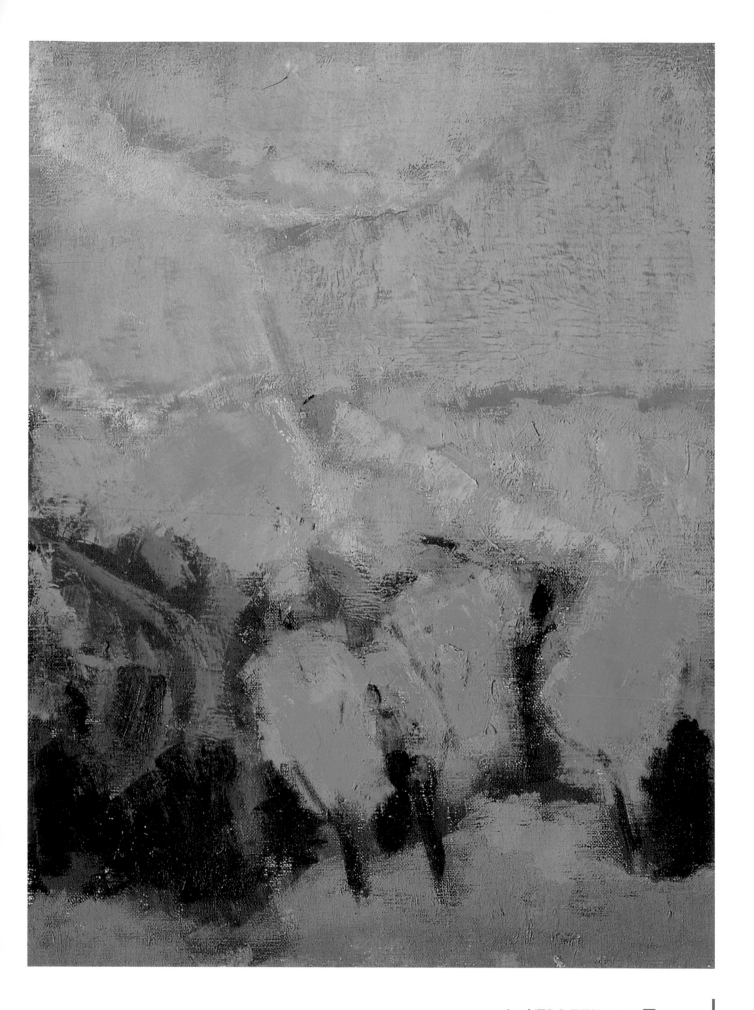

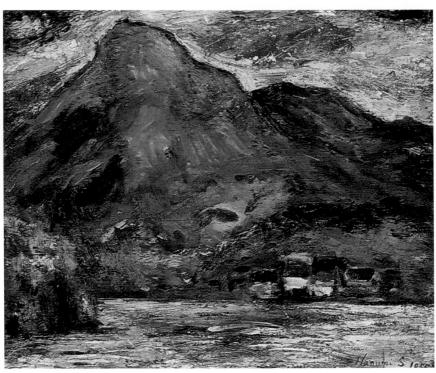

金夫人周春美女士是金潤作的親密愛人和好幫手，在金潤作過世後，仍努力促成丈夫的畫展，不讓世人遺忘了金潤作。金夫人且成立基金會，幫助貧困的美術系學生，完成金潤作樂於助人的志業。圖為金夫人婚前獨照，攝於1954年，高雅、美麗、動人。

周春美　風景　1955　油彩、畫布　60.5×72.5cm
此作曾入選省展，是周春美和金潤作前往新店溪上游深山裡寫生的作品，色彩豐富飽滿，層次分明，可見周春美繪畫功力亦自不弱。

金潤作　金夫人像｜　約1972　油彩、畫布　65×50cm（右頁圖）

　　畫家夫人周春美女士，本身也是畫家，是一位氣質高雅、外形明麗的美人。她一生支持藝術家先生的創作，夫妻鶼鰈情深。

　　這件作品，手法上較為沉實，色彩也用較為不透明的粉色系。儘管有些部份（如手掌）應是未處理完全，但整體而言，畫面的完成度已近完整。在這幅作品中，可以窺見金潤作對色彩處理的一些特殊手法；如：將對比色作重疊的並置，在背景的石綠上，加上淺膚色的變化；同樣的，在藍色的衣服上，加上黃色的亮面。甚至頭髮的黑色中，有石綠的線條……。簡單地說，這個時期的金潤作，在色彩的處理上，已經完全進入一種純粹畫面構成量的階段；不以物象的固有色為考量，而是以畫面彼此的均衡、協調為原則，形成一種高雅、純淨的視覺效果。

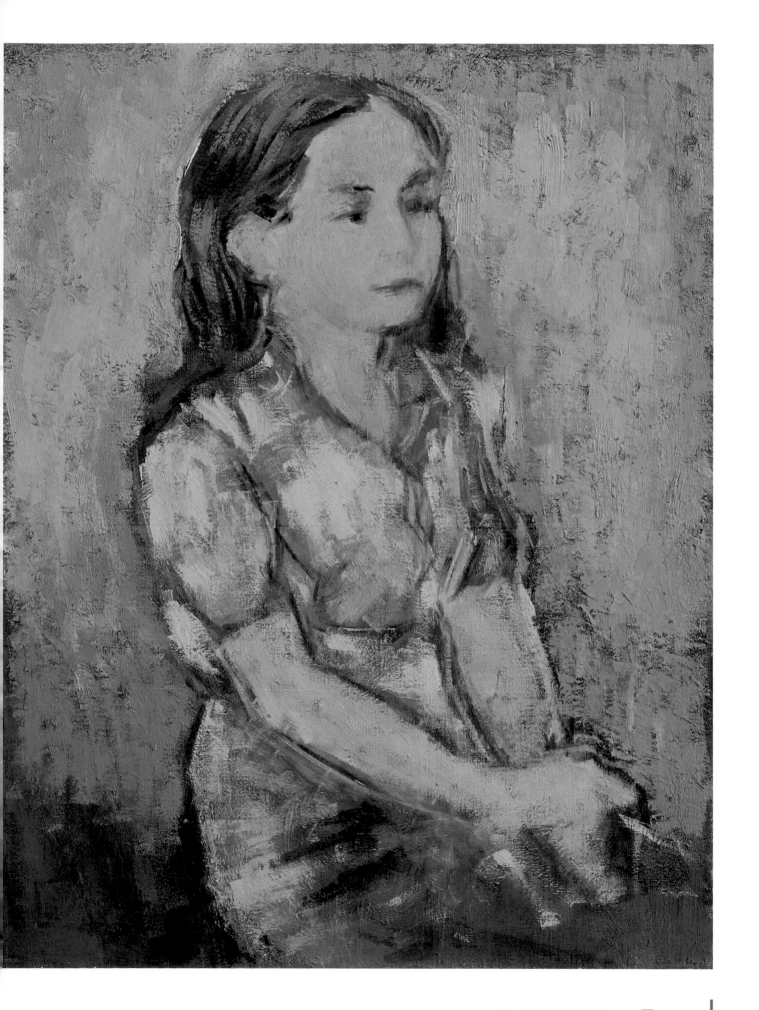

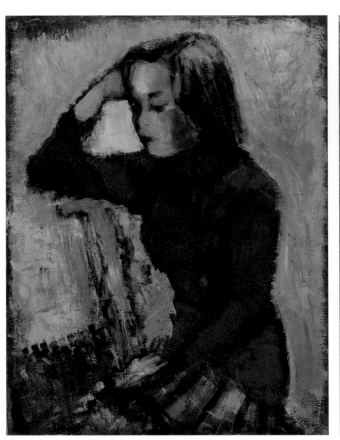

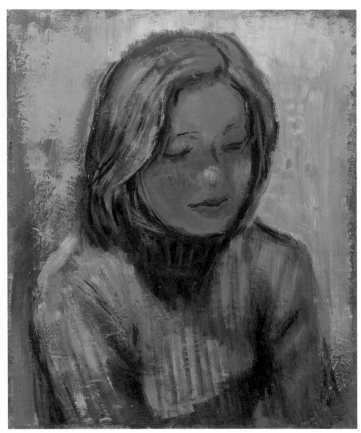

金潤作　紅衣少女　1974　油彩、畫布　65×50cm
臺北市立美術館典藏

金潤作　許小姐像　1975　油彩、畫布　45.5×37.5cm

金潤作　少女像（右頁圖）

1974　油彩、畫布　41×27.5cm　臺南市美術館典藏

　　這件作品是以一位許姓少女為模特兒，這是在公司幫忙記帳的一位小姐，金潤作的這些
作品，通常都有事先的素描。但上彩時是否有現場的寫生，則不一定。通常，金潤作以寫生
的素描為底稿，在進入創作的階段後，則完全以沈思、異想、回憶、想像為依據，在畫面的
純粹形式世界中尋求最後的和諧與統一。

　　這件作品也於二〇一五年由畫家遺孀贈臺南市美術館典藏。

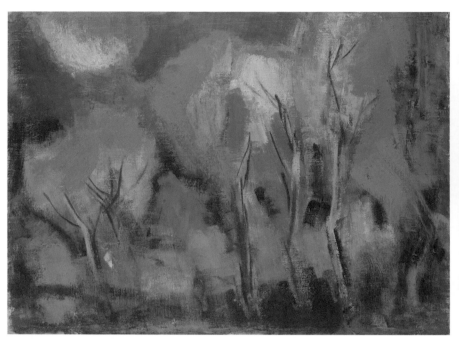

金潤作　夜間林道II　約1970　油彩、畫布　33.3×46cm

金潤作　林蔭I　1975　油彩、畫布　32×23cm

金潤作　林道〔右頁圖〕

1977　油彩、畫布　91×73cm　國立台灣美術館典藏

　　由國立台灣美術館典藏的〈林道〉一作，有較為明顯的林木形態，但這些林木，並非一株株的存在，而是整個和山體、林道，結為一體。畫家用細碎的小筆，點出林木枝葉的質感，似乎有風流動、林木輕搖的感覺。

　　林道是用大膽的褐色表現，使得畫面增添了一種衝突的異彩，但畫家以斷續、強弱的高度技法，將這一可能流於突兀的異彩，變成畫面空間推移的重要幫手。

　　和靜物畫一樣的手法，金潤作描繪風景，不在強調一個一個物象的形態與面貌，而是這些物象彼此之間的一種關聯與空間氛圍。

　　年代稍前的〈林蔭I〉，在兩個特別明亮的黃色樹叢之中，可以感覺到有多少的林木重疊與枝幹交錯，而林木之間，則是深不可測的林蔭曲徑。在大塊面積的不同綠色之間，褐色的線條，就像跳躍的音符，讓畫面充滿了動態的趣味與變化。

　　年代更前的〈夜間林道II〉，也是對樹林描繪的作品。相對於許多強調色點變化的作品，這件作品顯得較為豪邁簡潔，幾筆大大的綠色，沉穩而溫潤，俐落勾出的深褐色筆觸，輕易地將樹叢的空間，明確的推出。灰藍的天空中，一抹半弧形的白色，再將畫面空間推遠，同時也提供許多可能的想像空間。觀賞這件作品，有著一種在幽深林蔭中聽聞遠處傳來隆隆鼓聲的原始意趣。

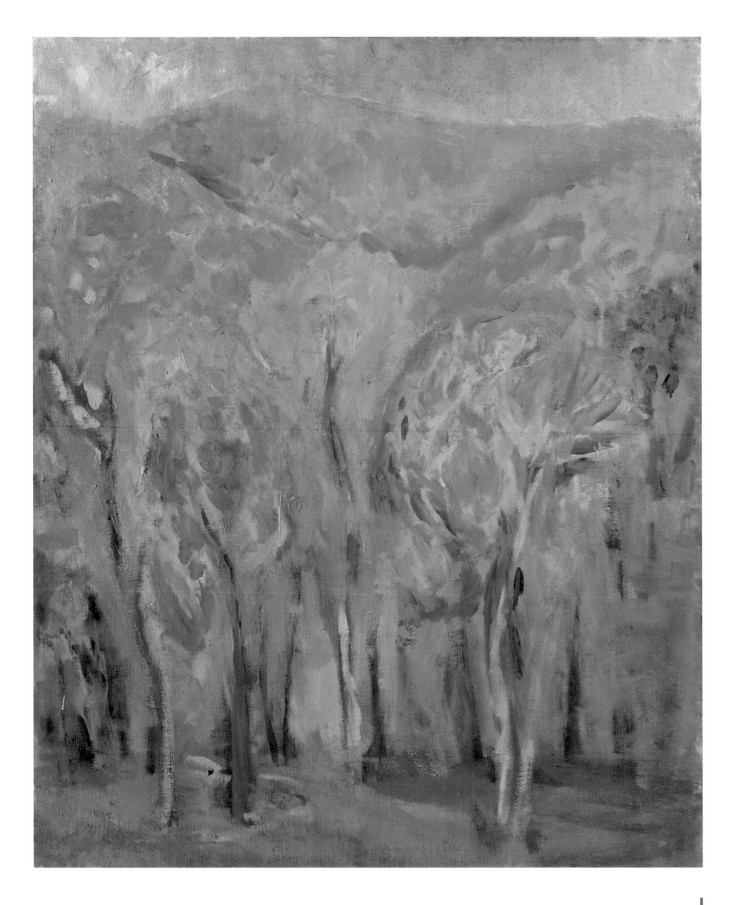

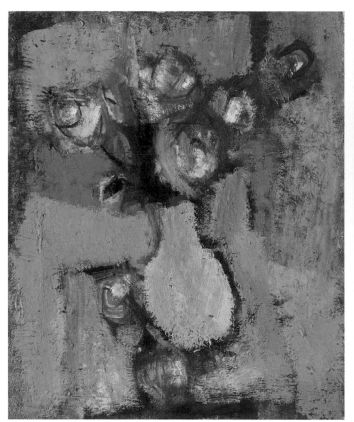

金潤作　白玫瑰 VII　約1980　油彩、畫布　61×46cm

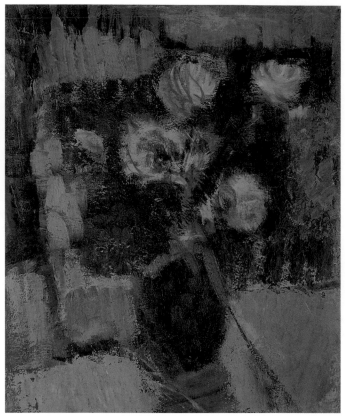

金潤作　黃玫瑰 IX　約1980　油彩、畫布　60.7×50.3cm
國立台灣美術館典藏

金潤作　紅玫瑰 IX（右頁圖）

約1980　油彩、畫布　45×38cm

　　由於栽培較為容易，在金潤作的屋頂花園中玫瑰花是主要的花種之一。加上其花色多樣
的萬種風情，玫瑰花也就成為畫家筆下描繪最多、面貌最豐的題材。

　　〈紅玫瑰 IX〉，是畫家晚年的傑作之一，完成於一九八○年代，也是畫家一生堪稱代表
的畫作之一，表現出簡潔俐落卻內涵豐富的品質。褐色的背景，襯托著右方三朵大小各異的
鮮紅花朵，左方一朵最大者，色彩較暗，但襯托花似乎是白色窗口之前，在類似逆光的效果
下，以明快的線條勾勒出花形輪廓。同時由於兩條對角線相交的構圖，視覺的焦點自然落在
畫面正中央，也使得這幅看似簡單的花卉作品，擁有一種莊嚴神聖，甚至近於紀念碑式的宏
偉氣度。加上左後白色窗口，提供畫面唯一的光源，更使畫面充滿一種神秘的宗教氣息。

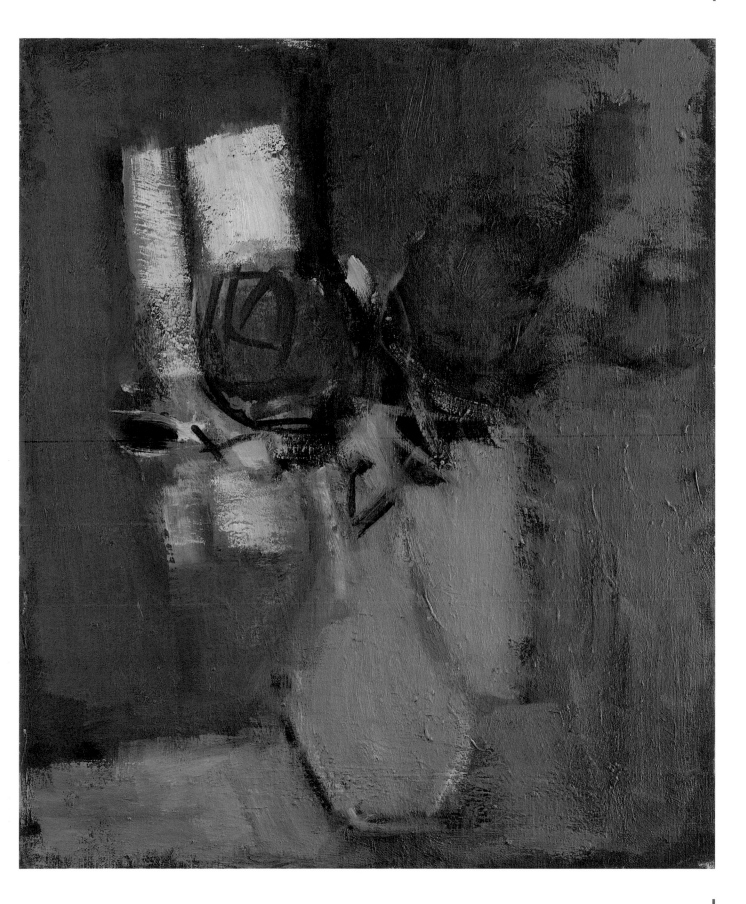

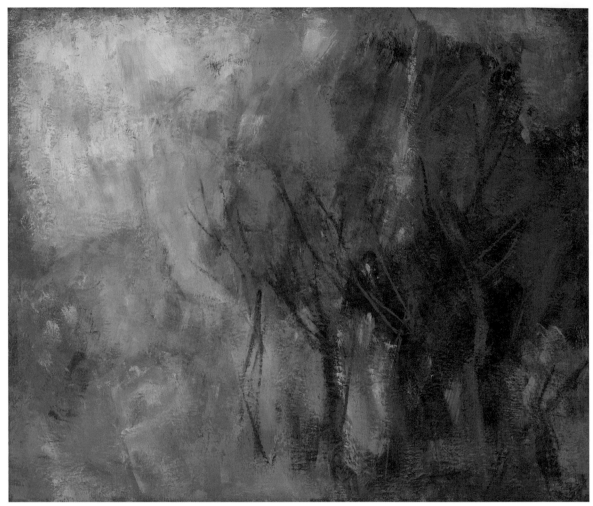

金潤作　月景 II　約1980　油彩、畫布　45.5×53.5cm

金潤作　月光（右頁圖）

1982　油彩、畫布　60×49cm　加州許鴻源紀念館藏

　　這幅充滿跳動筆觸的風景之作，天空和月亮本身，不以黃色表出，反而是用比較冷調的白，和綠、藍；至於投射在山頂樹梢的月光，則以音符般跳動的金黃色彩表現，有一種強烈的律動感，也令人聯想起貝多芬流動的〈月光曲〉。不過，這幅〈月光〉，更特別的，是具有一種神秘的氣氛，讓清冷與熱切共存，讓沉靜與騷動並置。這幅作品，由知名收藏家許鴻源博士收藏。

　　同是一九八〇的〈月景 II〉，右方的濃郁幽暗和左上方的鮮黃，亦形成強烈對比，有一種夢幻森林的幽深意味。隨意點染的粉紅、青藍，就如壯闊交響樂曲中的輕盈鼓點，顫動的色光韻律，構成節奏鮮明而綿密有力的滾滾泉音。

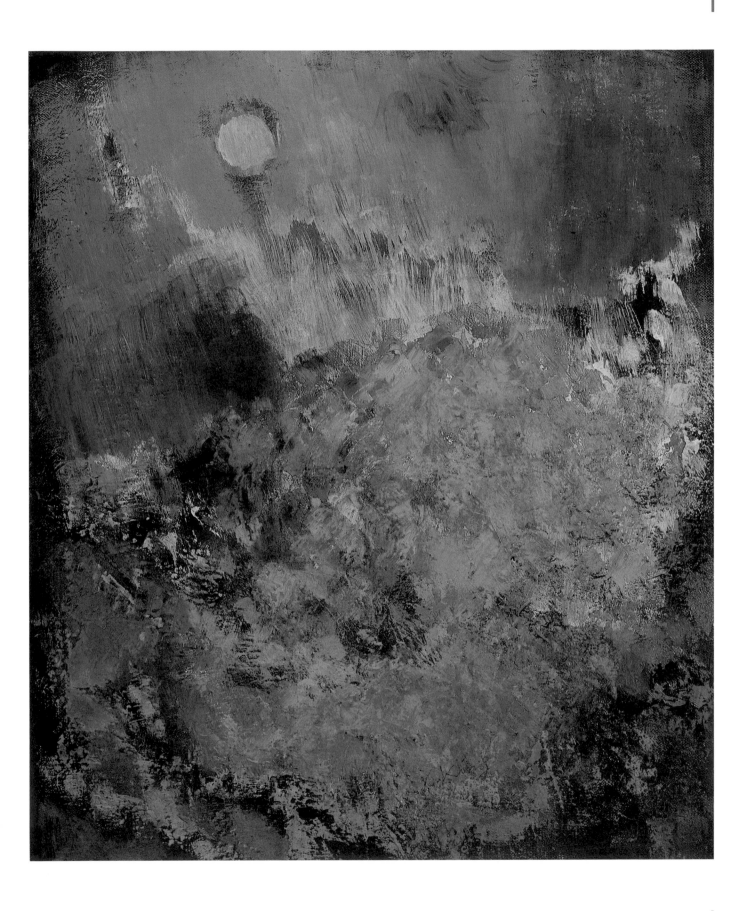

金潤作　絕筆

1983.1.16　油彩、畫布　49.8×60.3cm

　　一九八二年，行政院文化建設委員會舉辦「年代美展」，金潤作以「資深畫家」的名譽受邀參展；這是社會對這位默默耕耘的畫家一次極大的肯定。金潤作時值六十之年，壯志再起，準備籌劃生平首次的個展；為此，他加倍努力作畫，每天一早，便前往甘州街的畫室工作。一九八三年的一月十六日，過了中午，家人等待他回家吃午飯，苦候不著，急忙趕往畫室探視，發現畫家已因腦溢血突發，病逝畫架之旁，畫架上仍擺放著一幅未完成的作品，油彩未乾。這幅風景，即為留在畫架上的絕筆之作；畫家似乎已經走向充滿豐富時間感的無盡空間之中。

金潤作生平大事記

・蕭瓊瑞製表

1922	・一月十五日生於臺南市。祖父金子拔，為清朝苗栗鎮總爺。父金德欽，母金孫養治。
1930	・入臺南公學校。
1937	・隨三叔金麗水赴大阪，入大阪府立工藝高等學校圖案科。
1939	・再入大阪美術學校，從小磯良平習油畫及素描。
1942	・姑母金焄治嫁顏水龍。
1943	・考入「オカツプ」化妝品公司，任設計員，兼職電影公司道具繪製。
1944	・返臺，徵召入日本軍事報導部，負責宣傳設計，結識日本畫家桑田喜好。
1946	・以〈路傍〉（賣香煙的男孩）榮獲第一屆全省美術展覽會西洋畫部特選，並結識同獲特選的廖德政，結為好友。 ・入臺灣畫報社工作，任臺灣省黨部《臺灣畫報》圖案主任，主編為藍蔭鼎。
1947	・〈淡水風景〉獲第二屆全省美展特選。 ・辭《臺灣畫報》工作，入「臺灣工藝品生產推行委員會」任設計員。 ・高雄林天瑞北上，亦加入該會，與金潤作共事，成為終生摯友。
1948	・〈小憩〉榮獲第三屆省展西洋畫部特選第一席主席獎。 ・〈紗帽山〉、〈男〉兩作參加第十一屆台陽美術協會光復展。 ・與許深洲、黃鷗波、呂基正、王逸雲、盧雲生、徐藍松組織「青雲美術展覽會」。
1949	・第四屆省展以連續獲特選三次，獲頒最高榮譽獎主席獎，並得無鑑查資格出品三年。（後以無鑑查資格參展省展至1955年） ・加入台陽美術協會。 ・姑丈顏水龍辭去臺灣省立工學院（俗稱臺南工學院，今國立成功大學）教職，任「臺灣省工藝品生產推行委員會」委員兼設計組長，與金潤作成為同事。
1950	・初識周春美小姐於靜修女中林玉山、盧雲生美術教室。
1951	・周春美以〈庭院〉首度入選省展及〈鮮魚〉入選台陽展（膠彩畫）。 ・於顏水龍之工藝陳列室與周春美重逢，開始交往。
1952	・以洋畫部免審查資格展出第七屆省展。周春美入選省展。
1953	・以洋畫部免審查資格展出第八屆省展。周春美入選省展。 ・第一屆「高雄美術研究會」舉辦「南部美展」，獲邀參展。 ・與林天瑞合組「美露圖案社」於臺北西門町。

1954	・以洋畫部免審查資格出品第九屆省展。周春美入選省展。 ・受邀第二屆台南美術研究會。 ・與洪瑞麟、張萬傳、陳德旺、廖德政、張義雄等六人合組「紀元美術展覽會」。 ・第一屆紀元美展於臺北博愛路美而廉畫廊，海報為金潤作設計。
1955	・出品第十八屆台陽美展。 ・第二屆紀元美展於臺北中山堂集會室，海報為金潤作設計。 ・紀元展移至高雄舉行「南部移動展」。 ・出品第三屆紀元展。 ・洋畫部免審查資格出品第十屆省展。周春美入選省展。
1956	・與周春美女士結婚，遷臺北市甘州街。 ・受聘為第十一屆省展油畫部審查委員（至第十八屆）。 ・退出台陽美協。 ・長子心苑出生。
1957	・受美援會贊助，以「臺灣手工業推廣中心」研究員身分到日本各地方產業試驗所考察半年。
1958	・於日本東京畫室參與繪畫，作女體素描。 ・回國任臺灣手工業推廣中心木柵試驗所設計部主任，旋升任所長。 ・應邀至臺灣省立法商學院（今國立臺北大學）美術社「駝鈴美術社」指導；學生中日後成名者有：陳正雄、吳永猛、林文雄、陳蒼嶺、凌明聲、蘇義雄、曾俊雄等人。 ・次子心宇出生。 ・年底自臺灣手工業推廣中心借調臺灣籐業工廠三個月。
1962	・三子心庸出生。
1963	・搬家臺北市延平北路三段，畫室亦遷於此。
1965	・自第十九屆省展至第廿一屆，只掛名不參展。
1966	・辭臺灣手工業推廣中心木柵試驗所所長職。 ・與夫人設立聯美手工藝社，並擔任三商行設計顧問。 ・再搬家至臺北市和平東路三段，靠近基隆路。
1968	・舉家自臺北市甘州街遷居酒泉街孔廟附近。因颱風侵襲，前期百餘件作品毀於一夕。 ・辭省展評審委員職。
1972	・畫室遷回甘州街。
1973	・舉家遷往延平路七段，基隆河之社子倫等街，樓上作為屋頂花園。 ・參展中輟十八年的「紀元展——小品欣賞展」於臺北士林呂雲麟宅。
1974	・第四屆紀元美展於哥雅畫廊舉行。
1975	・第五屆紀元美展於哥雅畫廊舉行。

1977	· 第六屆紀元美展於省立博物館舉行，以〈觀音落日〉等作品參展。
1978	· 第七屆紀元美展於太極畫廊舉行。 · 龍門畫廊舉行「現代美人展」，以〈金夫人像Ⅱ〉參展。
1979	· 由於臺灣外銷環境轉差，工藝社轉型以內銷為主，產品多為布織藝品，金潤作將工作交由夫人主持，自己反而投入較多時間於創作上。
1981	· 參展維茵畫廊舉辦「前輩畫家精品展」。
1982	· 行政院文化建設委員會「年代美展」（資深美術家作品回顧展），應邀以〈月〉、〈白玫瑰〉作品參展。
1983	· 一月十七日，因腦溢血病逝於甘州街畫室。
1987	· 國立歷史博物館主辦，行政院文化建設委員會協辦「金潤作遺作展」並獲頒「榮譽金章」。
1991	· 作品多件由臺灣省立美術館（今國立台灣美術館）收藏。
1994	· 臺北市立美術館主辦「金潤作回顧展」。
1997	· 國立台灣美術館舉辦「金潤作回顧展」。
2007	· 藝術家出版社出版《臺灣美術全集26卷——金潤作》。
2015	· 收藏〈觀音落日Ⅱ〉、〈少女像〉捐藏故鄉臺南市美術館。
2016	· 臺北市立美術館收藏〈紅衣少女〉。 · 捐藏桑田喜好〈巴黎街角〉。 · 國立台灣美術館出版《家庭美術館／美術家傳記叢書——金潤作》。 · 臺南市政府文化局出版《美術家傳記叢書Ⅲ歷史・榮光・名作系列——金潤作〈觀音落日Ⅱ〉》。

▎參考書目

· 《臺灣畫12：孤獨的彩虹——金潤作》。臺北市：南畫廊，1994。
· 《金潤作回顧展》。臺北市：臺北市立美術館，1994。
· 《金潤作回顧展》。臺中市：國立台灣美術館，1997。
· 《臺灣美術全集26：金潤作》。臺北市：藝術家出版社，2007。

▎本書承蒙金周春美女士授權圖版使用，特此致謝。

國家圖書館出版品預行編目資料

金潤作〈觀音落日II〉／蕭瓊瑞 著
-- 初版 -- 臺南市：南市文化局，民105.05
64面：21×29.7公分 --（歷史‧榮光‧名作系列）
（美術家傳記叢書；3）（臺南藝術叢書）

ISBN 978-986-04-8298-0（平裝）
1.金潤作　2.畫家　3.臺灣傳記

909.9933　　　　　　　　　　　105004728

臺南藝術叢書　A044

美術家傳記叢書Ⅲ▎歷史‧榮光‧名作系列

金潤作〈觀音落日Ⅱ〉　蕭瓊瑞／著

發 行 人｜葉澤山
出　　版｜臺南市政府文化局
地　　址｜70801臺南市安平區永華路二段6號13樓
電　　話｜（06）632-4453
傳　　真｜（06）633-3116
編輯顧問｜馬立生、金周春美、劉陳香閣、張慧君、王菡、黃步青、林瓊妙、李英哲
編輯委員｜陳輝東、吳炫三、林曼麗、陳國寧、曾旭正、傅朝卿、蕭瓊瑞
審　　訂｜周雅菁、林韋旭
執　　行｜凃淑玲、陳富堯
策劃辦理｜臺南市政府文化局、臺南市美術館籌備處

總 編 輯｜何政廣
編輯製作｜藝術家出版社
主　　編｜王庭玫
執行編輯｜林貞吟
美術編輯｜王孝嫄、柯美麗、張娟如、吳心如
地　　址｜臺北市重慶南路一段147號6樓
電　　話｜（02）2371-9692～3
傳　　真｜（02）2331-7096
劃撥帳號｜藝術家出版社 50035145

總 經 銷｜時報文化出版企業股份有限公司
　　　　　｜地址：桃園縣龜山鄉萬壽路二段351號
　　　　　｜電話：（02）2306-6842

南部區域代理｜臺南市西門路一段223巷10弄26號
　　　　　　　｜電話：（06）261-7268
　　　　　　　｜傳真：（06）263-7698

印　　刷｜欣佑彩色製版印刷股份有限公司
初　　版｜中華民國105年5月
定　　價｜新臺幣250元

GPN　1010500395
ISBN　978-986-04-8298-0
局總號　2016-281

法律顧問　蕭雄淋